传统工笔画技法精解

写生构图

郑玲玲　编绘

河北出版传媒集团

河北美术出版社

·石家庄·

图书在版编目（CIP）数据

传统工笔画技法精解.写生构图/郑玲玲编绘.——
石家庄：河北美术出版社,2023.7
ISBN 978-7-5718-1948-4

Ⅰ.①传… Ⅱ.①郑… Ⅲ.①工笔画—国画技法
Ⅳ.① J212

中国版本图书馆 CIP 数据核字 (2022) 第 206461 号

出 品 人：田　忠
选题策划：张　静
责任编辑：黄秋实　张　侃
责任校对：李　宏
装帧设计：堂艺书
出　　版：河北出版传媒集团　河北美术出版社
发　　行：河北美术出版社
地　　址：河北省石家庄市和平西路新文里 8 号
邮　　编：050071
网　　址：www.hebms.com
制版印刷：石家庄九洋印务有限公司
开　　本：889mm×1194mm　1/16
印　　张：4.5
版　　次：2023 年 7 月第 1 版
印　　次：2023 年 7 月第 1 次印刷

定　　价：45.00 元

河北美术出版社　　　淘宝商城　　　微信公众号

扫码即可观看教学视频

目 录

艺术来源于生活。中国画艺术的创作是作者对现实生活的观察和认识，然后通过主观概括、提炼、加工，加之适合于表现内容的形式及笔墨技法，才能呈现一幅好的作品。

古代画家都有对实景写生的优良传统，唐代的张璪提出了"外师造化，中得心源"的观点，是中国绘画史上的重要艺术创作理论。简单地说，"造化"是指大自然，"心源"指的是内心的感悟。这句话意指画家应以大自然为师，再结合内心的感悟，然后才能创作出好的作品。唐代白居易在《记画》里说："画无常工，以似为工；学无常师，以真为师。"意思是通过"师造化"，追求自然美，才能表现生命之特质。在我国五代时期，滕昌佑提出："工画而无师，惟写生物。"宋代花鸟画家赵昌"每晨朝露下时，绕栏槛谛玩，手中调采色写之，自号写生赵昌"。正是基于画家们的认真仔细，观察入神，体悟入微，不堕玄想与主观臆造——"师造化"，并反复修炼笔墨，笔下的花果草木、禽鸟虫鱼才能以准确细腻的形象刻画，活泼生动的情态把握，在纸上、绢上栩栩如生。

万物千变万化，各显神通，只有艺术家通过体验生活，到大自然中去捕捉这些生动的形象，经过艺术加工，才能创作出形神兼备的作品。

要描绘花卉，就要对花卉的组织结构和生长规律非常了解，这会对深入理解写生对象，掌握其形态特征起到很大的作用。

花卉分类

按照形态，花卉分为木本花卉和草本花卉。根据枝梗的生长形态不同，中国画中又把木本和草本中的缠绕茎、攀缘茎植物的花卉称为藤本花卉。

木本

指花卉中枝梗坚实，含大量木质，能直立生长的一类。

常见的木本花卉有月季花、梅花、桃花、牡丹花、海棠花、玉兰花、木笔花、紫荆花、连翘花、金钟花、丁香花、紫藤花、春鹃花、杜鹃花、石榴花、含笑花、白兰花、茉莉花、栀子花、桂花、芙蓉花、蜡梅花、山茶花、迎春花等。

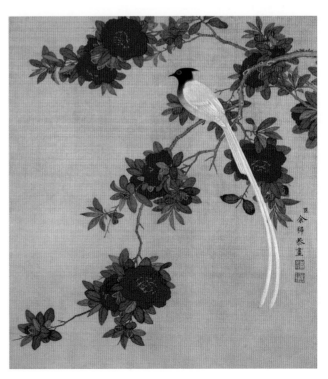

清代　余稚　石榴花

草本

指花卉中枝梗柔嫩，含大量草质的一类。这一类的植物非常丰富。

常见的草本花卉有兰花、慈姑花、芍药花、风信子花、郁金香花、紫罗兰花、金鱼草花、香豌豆花、石竹花、石蒜花、荷花、翠菊花、睡莲花、福禄考花、晚香玉花、万寿菊花、千日红花、香堇花、大岩桐花、水仙花、蒲包花、兔子花、入腊红花、三色堇花、百日草花、鸡冠花、一串红花、孔雀草花、非洲凤仙花、菊花、非洲菊花、射干花、非洲紫罗兰花、天堂鸟花、炮竹红花、康乃馨花、红掌花、满天星花、星辰花、三角梅花、虞美人花等。

清代 郎世宁 芍药（局部）

藤本

指植物学上的缠绕茎、攀缘茎植物。

常见的藤本花卉有：紫藤花、凌霄花、牵牛花、丝瓜花、黄瓜花、豇豆花、扁豆花、茑萝花、迎春花、金银花等。

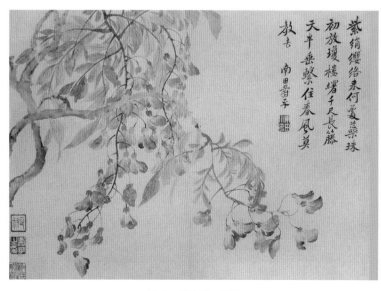
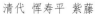

清代 恽寿平 紫藤

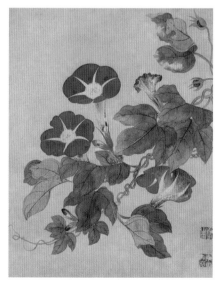

清代 恽寿平 牵牛

花卉的结构形态

　　自然界中花的种类特别多，由于生长的地理环境和本身结构不同，所以特性也就不同。根据不同特点和外形，分成以下几种类型。

　　圆球形：花头大，盛开时花朵像圆球。
　　有绣球花（最为典型）、牡丹花、月季花、菊花、芙蓉花等。

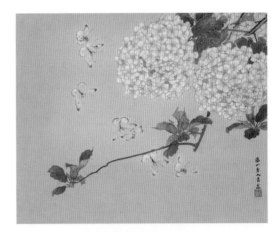

清代　居廉　绣球花

　　圆锥形：花盛开时花瓣向外展开呈喇叭形。
　　有杜鹃花、山茶花、百合花、牵牛花、葱兰花、萱花、玉簪花、香雪兰花等。

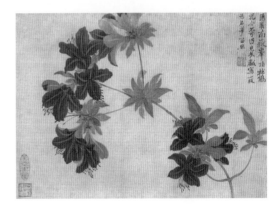

清代　恽寿平　杜鹃花

　　扁平形：花盛开时呈盘形。
　　有桃花、梅花、杏花、樱花、梨花、瓜叶菊花等。

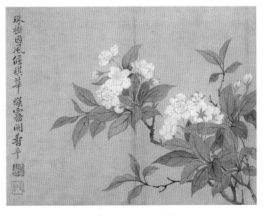

清代　恽寿平　梨花

不规则形：形体奇特，是上面三种形体所不包括的。

有鹤望兰、马蹄莲、仙客来、醉蝶、三角梅、吊兰、虞美人、旱金莲、一品红等。

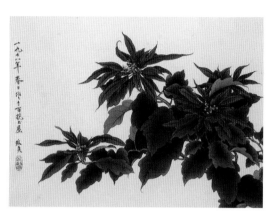

当代 俞致贞 一品红

花的组成

花由花瓣、花蕊（雄蕊＋雌蕊）、花蒂（萼片＋花托）组成。

花分为完全花与不完全花两种，凡是有花瓣、花蒂、雌蕊、雄蕊四个部分组成的，为"完全花"，也称为"两性花"，有梅花、牡丹花、荷花等。反之，这四部分缺一者都称为"不完全花"。一朵花内只长雌蕊或只长雄蕊，即雌、雄分株的为"单性花"，也是"不完全花"。有的花虽是"两性花"，但只有花蕊而无花冠，也称为"不完全花"，如马蹄莲等。

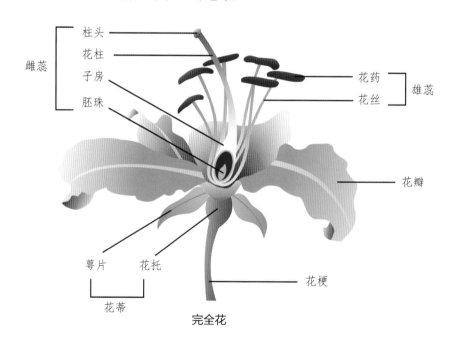

完全花

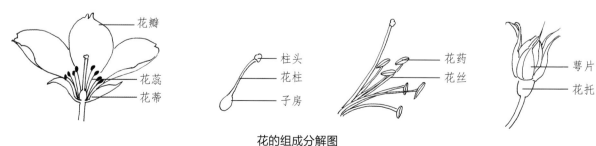

花的组成分解图

花瓣

　　花瓣在一朵花中体积最大，变化最多，形态各异，色彩艳丽，为最显见部分，也是描绘的主要部分。根据花瓣的数量可分为单瓣花，也称单层花；复瓣花，也称重瓣花、千层花。

　　单瓣花：花瓣大致只一两层，以五六个花瓣为最常见。

　　有梅花、桃花、李花、杏花、梨花、迎春花、水仙花等。

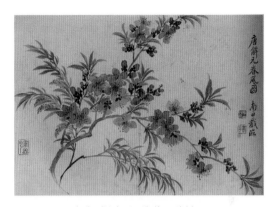

清代 恽寿平 桃花（单瓣）

　　复瓣花：花瓣较多，达到数十片，有的上百片。

　　花瓣的基本形态，无论是单瓣花或复瓣花，都是内小外大。

　　有牡丹花、芍药花、菊花等。

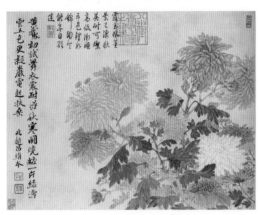

清代 恽寿平 菊花（复瓣）

　　合瓣花：从花瓣的组合形式上，花瓣基部相连的又可称为合瓣花。

　　有茑萝花、凌霄花、牵牛花、杜鹃花、百合花等。它们的形态也各不相同，有杯状、漏斗状、唇状、钟状等。

　　离瓣花：即花瓣各自分离者。

　　有山茶花、月季花、牡丹花、芍药花、芙蓉花等。

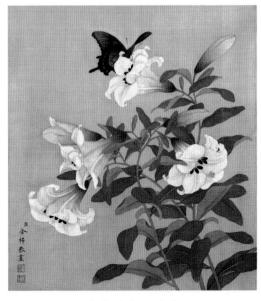

清代 余稚 百合花

同一种花又有单瓣与复瓣之分，如单瓣水仙为六个花瓣，复瓣水仙花瓣就较多，又名玉玲珑。另外有山茶花、桃花、梅花、海棠花、樱花等。

花瓣不仅有多有少，其形态也各不相同，花瓣的外形可分为长形，如菊花、文殊兰花、蜘蛛兰花等；短形，有月季花、牡丹花、山茶花、芙蓉花等；圆形，如梅花；尖形，如萱草、三角梅等；缺刻形，有康乃馨、矢车菊等。

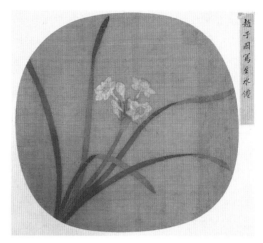

宋代 赵子固 水仙花（单瓣）　　　元代 赵孟頫 水仙花（复瓣）

花蕊

花蕊分雌蕊和雄蕊。雌蕊生于花托的中心部位，分柱头、花柱、子房三部分。一般来说比雄蕊长而数量少。有的花只一根花蕊，多数呈圆柱形状，也有其他形状，如虞美人花为长圆形。子房的位置也有所不同，有的花子房生在萼片上方，有的花子房生在花萼下方。圆锥形的花，花丝长而数量少，一般为六根，其他形花的花丝短，但数量多。

花丝排列的形状

花丝排列的形状呈放射状的有桃花、梅花、杏花、李花等，呈螺旋状的有木槿花、秋蓉花、草芙蓉花、扶桑花等，呈束状的有百合花、杜鹃花、萱草等，呈筒状的有茶花、荷花等，呈片状的有昙花等，呈蝶状的有水仙花等。

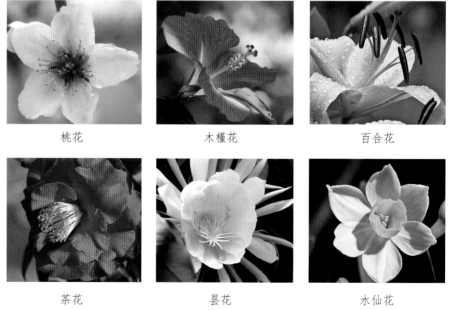

桃花　　　　　　木槿花　　　　　　百合花

茶花　　　　　　昙花　　　　　　水仙花

花蒂

花蒂由花托、萼片及花梗三部分组成。

花托是花瓣花蕊聚生的地方，花托紧贴花瓣的最外层，其上端裂开成片，称为萼片。萼片的形状及数量因花的种类不同而各异，一般花瓣是圆的，萼片也圆，花瓣尖长，萼片也尖长。单瓣花的萼片一般与花瓣的数量相等，梅花、杏花、桃花、李花等五个花瓣的花，其花托也是五个。复瓣花的花托则数量不等。花萼也有离萼及合萼之分。花萼的色彩与花瓣的色彩有着密切的联系，红色花其萼必带胭脂色或黄红色，白色花则为黄绿色。花梗生于托下的细茎，粗细长短也因花而异。长梗的有梨花、垂丝海棠花、樱花等，短柄的有梅花、杏花、桃花、李子花等。

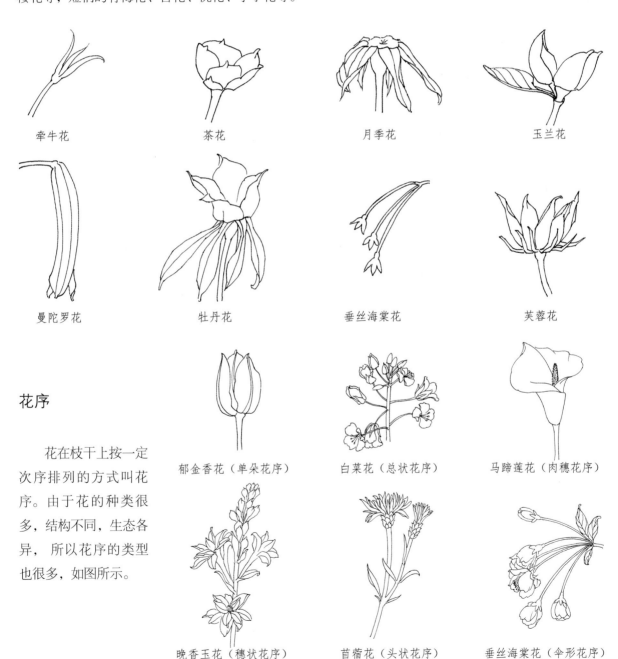

牵牛花　　　　　　茶花　　　　　　月季花　　　　　　玉兰花

曼陀罗花　　　　　牡丹花　　　　　垂丝海棠花　　　　芙蓉花

花序

花在枝干上按一定次序排列的方式叫花序。由于花的种类很多，结构不同，生态各异，所以花序的类型也很多，如图所示。

郁金香花（单朵花序）　　白菜花（总状花序）　　马蹄莲花（肉穗花序）

晚香玉花（穗状花序）　　苜蓿花（头状花序）　　垂丝海棠花（伞形花序）

（1）单朵花序。在一个花轴上只生一朵花的称为单朵花序，如荷花、郁金香花等。

（2）总状花序。花长在花轴的周围，花都有花梗，花梗的长短大体都相等，称为总状花序，如白菜花、芙蓉花、紫藤花等。

（3）圆锥花序。主花轴分枝，每一分枝上的花都是总状花序，故又叫复总状花序，如女贞花、南天竹花、枇杷花等。

（4）穗状花序。花长在花轴的周围，花没有花梗或花梗很短，如晚香玉花、大麦花等。

（5）复穗状花序。花长在花轴的周围，有分枝的，则称为复穗状花序，如梅花等。

（6）肉穗花序。花直接生在多肉而肥厚的花轴上，如马蹄莲花、南天星花和玉米的雌花等。

（7）头状花序。主轴特别短，花无梗，密集排列在主轴上，如苜蓿花、矢车菊花等。

（8）篮状花序。花轴的顶端宽大，成为扁平的篮状，上面生有许多没有花梗的花，在花序外面有苞片组成的总苞，如向日葵花等。

（9）伞形花序。在花轴的顶端生有许多有花梗的花，花梗的长度大体相等，花开的次序是由外向中央开的，如葱花、垂丝海棠花等。

（10）复伞形花序。在花轴的顶端生有许多有花梗的花，花轴有分枝，各成伞形，称为复伞形花序，如绣球花等。

（11）伞房花序。在花轴上生的花，它的花梗长短不同，在花轴下部较长，渐上渐短，各花齐生在一个水平上，称为伞房花序，如梨花、绣线菊花等。

（12）葇荑花序。花序轴长而细软，常下垂（有少数直立），其上生长着许多无梗的单性花。花缺少花冠或花被，开花后或结果后整个花序脱落，如柳树花、杨树花、枫杨树花的花序等。

（13）二歧絮伞花序。指花序轴顶端生一朵花，而后在其下方两侧同时各产生等长侧轴，每一侧轴再以同样方式开花并分枝，如大叶黄杨、卫矛等卫矛科植物的花序，石竹、卷耳、繁缕等石竹科植物的花序等。

（14）镰状絮伞花序。为主轴上端节上仅具一侧轴，分出侧轴又继续向同侧分出一侧轴，整体形状略似一镰刀的花序。

（15）蝎尾状聚伞花序。密集的螺旋状聚伞花序，花梗在花序发育一侧渐短。

（1）单朵花序　　　（2）总状花序　　　（3）圆锥花序　　　（4）穗状花序　　　（5）复穗状花序

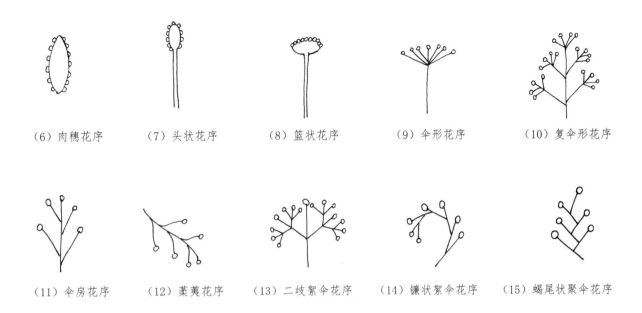

（6）肉穗花序　　　（7）头状花序　　　（8）篮状花序　　　（9）伞形花序　　　（10）复伞形花序

（11）伞房花序　　　（12）蝎萛花序　　　（13）二歧絮伞花序　　　（14）镰状絮伞花序　　　（15）蝎尾状聚伞花序

叶的组成

一般叶由叶片、托叶、叶柄三部分组成，具有这三部分的叫完全叶，没有托叶或没有托叶、叶柄的叫不完全叶。

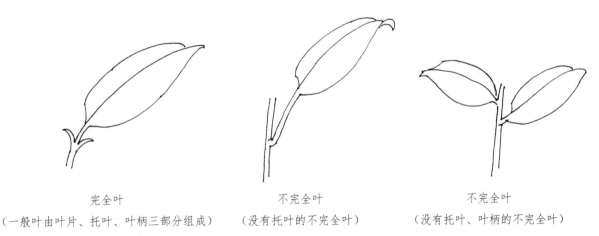

完全叶　　　　　　　　　　不完全叶　　　　　　　　　　不完全叶
（一般叶由叶片、托叶、叶柄三部分组成）　（没有托叶的不完全叶）　（没有托叶、叶柄的不完全叶）

叶片

叶片的形态有很多种类，一般叶片扁平而阔大（松叶例外），姿态生动，为描绘的主要部分。描绘时应注意叶形、叶缘、叶脉的变化。

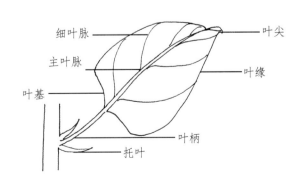

叶片的形状比较常见的可分为如下几种。

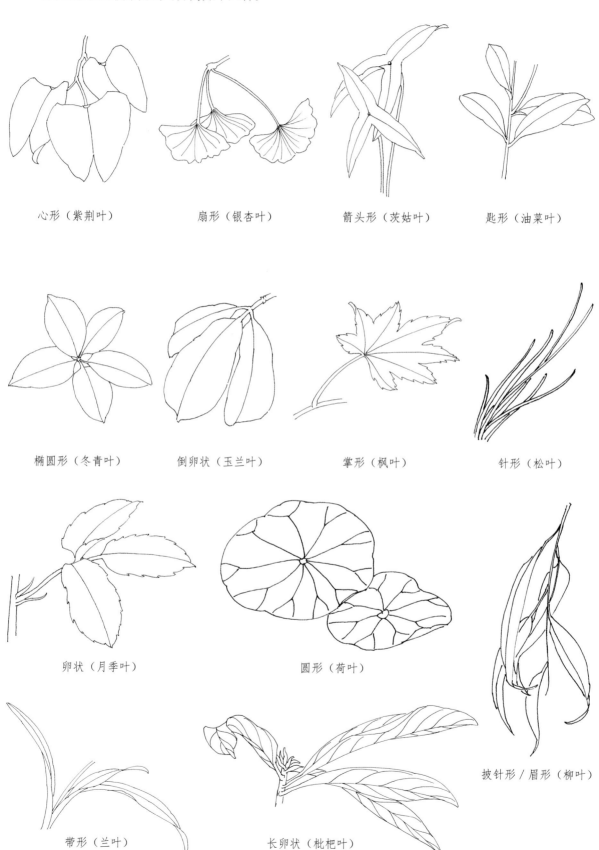

心形（紫荆叶）　　　扇形（银杏叶）　　　箭头形（茨姑叶）　　　匙形（油菜叶）

椭圆形（冬青叶）　　倒卵状（玉兰叶）　　　掌形（枫叶）　　　针形（松叶）

卵状（月季叶）　　　　　圆形（荷叶）　　　　　披针形／眉形（柳叶）

带形（兰叶）　　　　　长卵状（枇杷叶）

叶的边缘形状各不相同，全缘的叶子光洁整齐。叶缘还有波形、锯齿形等。

比较常见的有全缘（山茶叶）、锯齿形（扶桑叶）、细锯齿形（棣棠叶）、深锯齿形（大理菊叶）、波形（荷叶）、钝齿形（瓜叶菊叶）、缺刻形（牵牛叶）、缺刻锯齿形（木芙蓉叶）

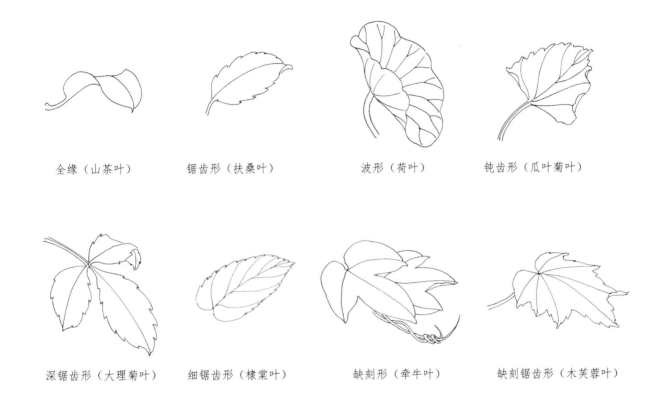

全缘（山茶叶）　　　　锯齿形（扶桑叶）　　　　波形（荷叶）　　　　钝齿形（瓜叶菊叶）

深锯齿形（大理菊叶）　　细锯齿形（棣棠叶）　　缺刻形（牵牛叶）　　缺刻锯齿形（木芙蓉叶）

叶脉是叶片上的筋骨，分平行脉、网脉和叉状脉三类。

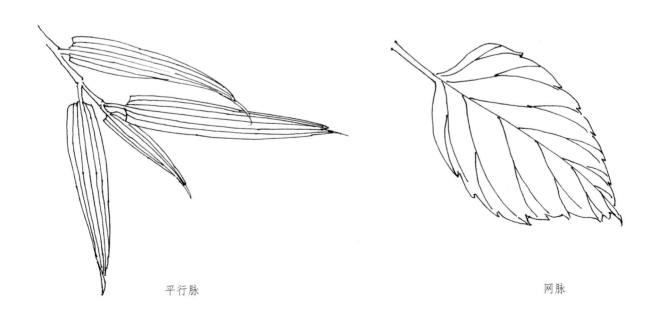

平行脉　　　　　　　　　　　　　　　　　网脉

　　平行脉一般来说都生长在长形的叶片上，中间主脉从叶片基部伸展到叶梢，两侧支脉与主脉呈平行状的有竹子叶、兰叶、水仙叶等，支脉横列而平行的有芭蕉叶等。

　　网脉大部分生于中小形叶子中，中间主脉从叶基到叶梢，支脉从主脉向左右两侧斜伸到叶缘，对生的有玉簪等，互生的有山茶叶、月季叶等，有缺刻分歧的叶子都必有一主脉通向歧梢。

　　叉状脉是由两叉分枝构成的叉状分枝的叶脉，如银杏叶等，在蕨类植物中较为常见。

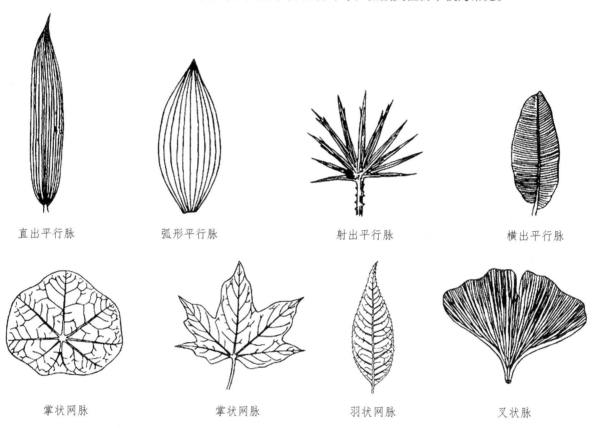

直出平行脉　　　　　　弧形平行脉　　　　　　射出平行脉　　　　　　横出平行脉

掌状网脉　　　　　　掌状网脉　　　　　　羽状网脉　　　　　　叉状脉

托叶

　　托叶在叶柄基部与枝干连接处，分居两侧，形状多样，有针状，有翼状。

　　下图是月季和菊花的托叶。

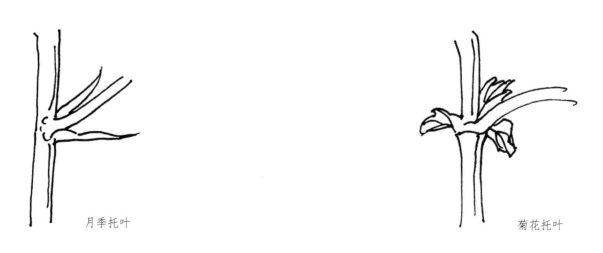

月季托叶　　　　　　　　　　　　　　　　　　　　菊花托叶

叶柄

连接叶片与枝干的部分叫叶柄，长条形，有长柄（马蹄莲叶）、短柄（扶桑叶）。有的叶子没有叶柄（百日草叶）。

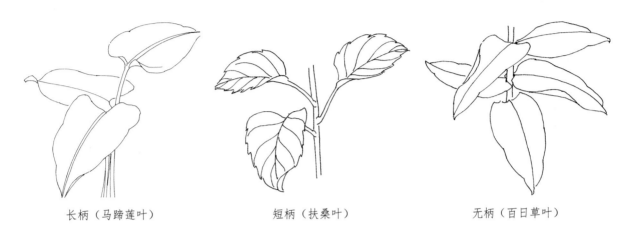

长柄（马蹄莲叶）　　　短柄（扶桑叶）　　　无柄（百日草叶）

叶序

叶在枝干上排列的次序叫叶序。

对生叶序：即在枝节的两边相对生两片叶子，前后左右反复交替。如龙船花叶、大理花叶、百日草叶等。

对生叶序（龙船花叶）

互生叶序：在每一枝节上生一片或一组叶，各片组叶在枝的四方互相交错呈螺旋状排列。如金带花叶、月季叶、山茶叶、桃树叶、李树叶等。

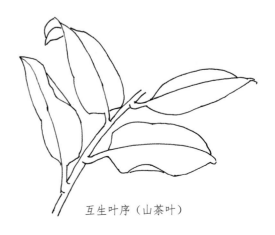

互生叶序（山茶叶）

轮生叶序：在每一枝节上生三片以上的叶呈辐射状排列。

如夹竹桃叶等。

此外还有簇生叶序，如银杏叶等。

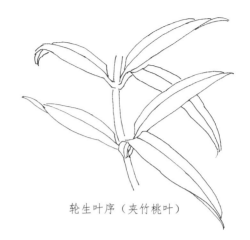

轮生叶序（夹竹桃叶）

单叶与复叶

单叶：在叶柄上只生一个叶片的叶子。

复叶：在叶柄上生两个及以上叶片的叶子。三出的复叶有酢酱草叶，五出、七出、九出的复叶有飞来凤叶、枫叶等。复叶组合的形式有掌状复叶和羽状复叶。

掌状复叶有较多的小叶集生于叶柄的顶端，向四周放射，呈手掌状。

羽状复叶有极多的小叶分生在叶轴的两侧，分奇数羽状复叶（如月季叶）、偶数羽状复叶（如望江南叶、茉莉叶）。在叶轴上有分枝的称"二回羽状复叶"，如合欢叶；分枝上再分枝的称"三回羽状复叶"，如南天竹叶。除此之外还有一些叶子，退化成针状的如仙人掌叶，退化成鳞片的如天门冬叶，演化成萼片的如月季叶、一品红叶，演化成苞片的如马蹄莲叶，演化成卷须的如豌豆叶。

单叶

羽状三出复叶

掌状复叶

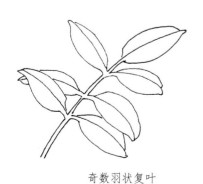

奇数羽状复叶

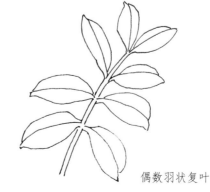

偶数羽状复叶

枝干

　　植物的茎，下面粗的为干，干上稍细的为枝。枝干下粗上细并都有节，节部略粗，枝及叶都从节部分叉生长。植物的枝干有木本、草本及藤本三种。

木本枝干

　　木本植物的枝干一般以多年生居多，枝干坚实苍劲，表皮粗糙斑驳，有纹路。木纹大体分为横纹，如桃、李、樱、海棠等；竖纹，如杜鹃、山茶等；鳞纹，如松树等。

　　有的木本花卉的枝干分成两部分，下面部分木质坚硬，有纹路，而上面部分枝圆细光滑似草本，如牡丹。木本花卉也不都是枝干粗糙，有的花卉枝干既坚实，表面又极光滑，如紫薇等。

草本枝干

　　草本植物的枝干圆润、柔软、肥嫩，形圆长，但也有扁形及带棱角的。

藤本枝干

　　藤本植物的枝干粗糙、苍老，弯曲多变，韧性很强，嫩枝则柔和纤秀。

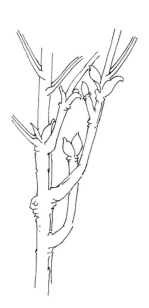

木本枝干（牡丹）

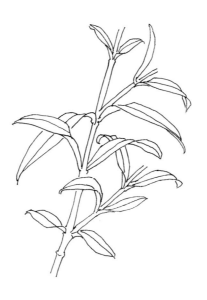

草本枝干（石竹花）

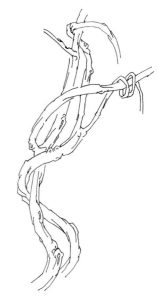

藤本枝干（葡萄）

枝干出枝禁忌

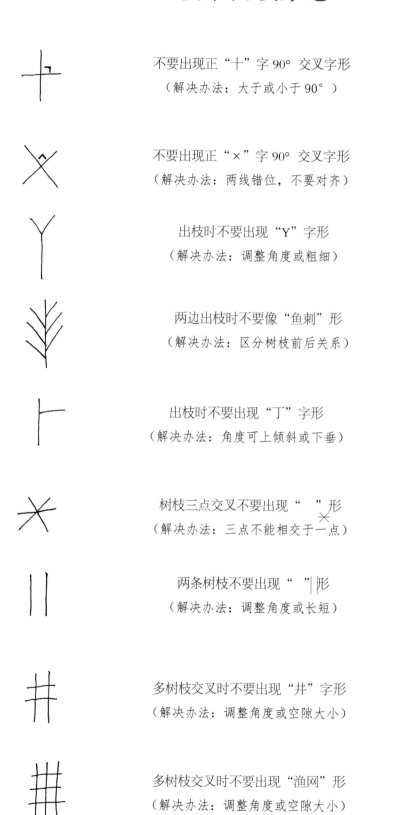

不要出现正"十"字90°交叉字形
（解决办法：大于或小于90°）

不要出现正"×"字90°交叉字形
（解决办法：两线错位，不要对齐）

出枝时不要出现"Y"字形
（解决办法：调整角度或粗细）

两边出枝时不要像"鱼刺"形
（解决办法：区分树枝前后关系）

出枝时不要出现"丁"字形
（解决办法：角度可上倾斜或下垂）

树枝三点交叉不要出现"×"形
（解决办法：三点不能相交于一点）

两条树枝不要出现"‖"形
（解决办法：调整角度或长短）

多树枝交叉时不要出现"井"字形
（解决办法：调整角度或空隙大小）

多树枝交叉时不要出现"渔网"形
（解决办法：调整角度或空隙大小）

白描花卉的写生与临摹

写生的意义

　　写生是创作的源泉，是学习白描花卉的必经之路，通过观察和写生才能了解各种花卉的生长规律、组织结构及形象特征。我们必须要具备记录自然界客观事物生动形象的能力，也就是把各种类型的花卉生动地描绘出来的能力，为创作积累必要的真实形象和素材。写生是创作中一个重要的步骤和过程，通过写生还能锻炼绘画者观察思考和分析记忆的能力。只有通过系统的写生学习，掌握花卉造型的基本规律，才能在这个基础上，对素材进行加工、提炼、组合，形成艺术形象。通过提炼与概括，才会实现从生活真实到艺术真实的转化。

 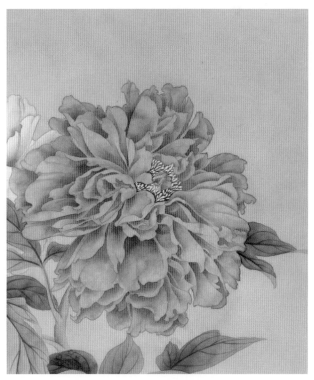

郑玲玲　牡丹（局部）

写生的方法

白描的观察方法

　　画画儿分为两个阶段，第一是认识对象的阶段，第二是表现对象的阶段。第一阶段比第二阶段更为重要，因为只有深入认识对象以后，才能很好地表现对象。

　　在写生前一定要对对象有一个分析和研究的过程，也就是认识对象的过程。我们只凭感觉画画儿，只能做到照葫芦画瓢，看见什么画什么，往往只能看到物象表面的东西，模糊了对对象的特征及形体结

构的认识，这样就容易产生错觉，甚至导致形象的歪曲。因为感觉的东西不一定能立刻理解它，只有理解了的东西才能更深刻地感受它。理性认识依赖于感性认识，而感性认识又有利于理性认识的提高。

我们画画儿也必须从感性发展到理性，然后再从理性回到感性。例如写生牡丹，开始时对牡丹有一个初步的感觉，即牡丹花大，色彩艳丽，是矮小的灌木。这点认识只是初步的感性阶段，需要再对牡丹的生长规律及组织结构进行仔细分析，它的花瓣特征如何？花蕊、花蒂的结构怎样？枝干是老还是嫩？是光滑还是粗糙？叶子是完全叶还是不完全叶？单叶还是复叶？在观察分析后，再凭感觉去画，画出来的牡丹就不会只是表面的僵硬轮廓了，才能把实质性的东西表现出来。我们经常会碰到这样的情况，就是在画不好的时候，往往认为自己画不好的原因是手不听话，方法没有掌握好。实际上这种情况的发生是由于自己没有意识到画不好的真正原因不是手，而是眼睛的问题，观察的问题。这就是第一阶段还未解决而急于转入第二阶段——表现对象而产生的问题。只有解决了眼睛怎样观察对象的问题，才能解决表现的问题；只有眼界提高了，手绘能力才会提高。因此，必须对眼与手的辩证关系问题加以重视。

我们观察的时候，不能只见树木而不见森林。首先从整体出发去观察，不能只看到对象的部分，必须看到对象的整体。要远看其势，近看其质。首先看到大的气势，整枝的动态及其基本形体，然后深入细致地去细看局部。近看、远看、局部看、整体看，这样反复加深对花卉的理解，才能掌握典型的特征，抓住对象的本质。抓住了特征，强调了特征，把非本质非典型的部分删掉，然后下笔，不仅能表现花的外部形态，还能生动刻画出花卉内在的本质精神。

白描写生方法

花卉写生一般先易后难，先简后繁，先静后动，由浅入深，循序渐进。我们可先画折枝花卉，折几枝或几朵花插入瓶中，放在室内写生或拍成照片写生，到稍有基础后再到大自然中写生。大自然中的花卉处在风雪雨露的生长环境中，受气候、时间的影响总是不断地活动，其姿态千变万化。有些花卉变化很快，如月季、牡丹等，其动态转瞬即逝。因此，观察必须敏锐，要求在尽可能短的时间内捕捉对象的主要特征，同时还要善于运用记忆，进行默写，但这必须在对对象的生长规律及组织结构充分理解后才能进行。

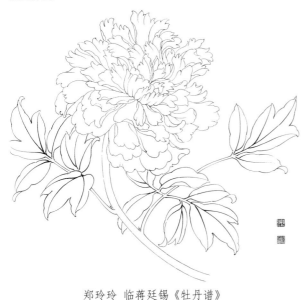

郑玲玲 临蒋廷锡《牡丹谱》

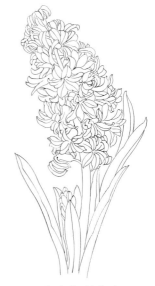

郑玲玲 风信子

花卉写生的步骤

　　花的画法是从花的中间开始的。首先从最前面的花瓣（就是最完整的不被其他花瓣所掩盖的那一瓣）画起，这一花瓣往往是透视变化最大的一瓣，是在视平线的分界处。然后逐渐向外层拓展描绘，这样不会把花的结构画散。

　　叶的画法是先画叶的主筋，后画叶缘，这样才能准确地掌握叶的形象和变化。比如画芙蓉叶或菊花叶，先把主筋这条基本运动线抓住，然后画支筋及叶缘。叶子的生动姿态主要是主筋的运动而造成叶子的转折，抓住运动线的变化就能准确地把叶子的动势表现出来。

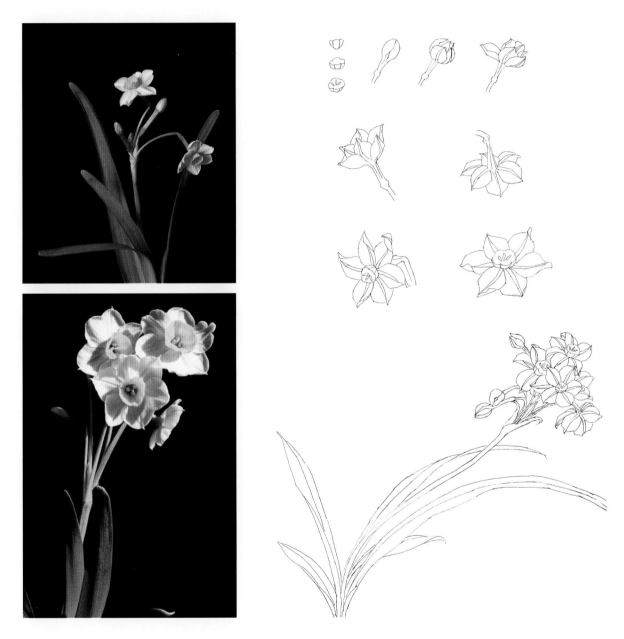

　　注：要从花柱、未开的花苞、半开的花苞到全开的花，正面的、侧面的花头开始，先进行单个写生，再到整株花的完成。

花卉的透视

　　花卉写生中的透视变化是十分重要的。花卉的立体感以及叶子的千姿百态的生动变化都是通过正确的透视关系表现出来的。花在盛开时，每片花瓣的形态都各不相同。

　　圆球形花随着视平线的移动，花心及花蒂的位置会有所变动，但从外形来看，始终是一个圆球形。

　　扁平形花的透视与平面圆形的透视一样，视平线达到顶视时是一个正圆，视平线适当降低就变成椭圆，视平线越低椭圆则越扁。视平线低到与花瓣平行，则椭圆达到最扁的程度，近乎是一条线。

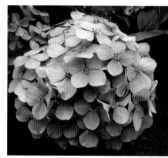 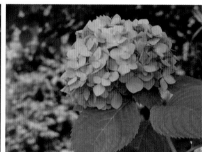

绣球（呈圆球形）　　　　　　绣球（呈圆球形）

瓜叶菊（呈圆形）　　　　　　瓜叶菊（呈椭圆形）

叶子的透视

　　叶子的透视与上面所说的花瓣的透视原理一样，一片叶子或一组叶子的变化全靠不同的透视关系表现出来。叶子似乎比花瓣简单，可是它生长在枝的周围呈螺旋状排列，所以活动余地、透视幅度都很大，其形态变化也比花瓣复杂。就像平时看到的叶子不可能全是正面，必定会有侧、反、斜侧等不同的形态。比如竹子的叶子，都是细长的，叶根宽叶尖尖，每片叶子近似一个样，但在画竹叶时，为了表现出它的体感及变化，就要注意其透视关系。

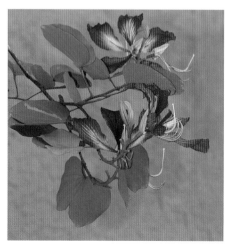 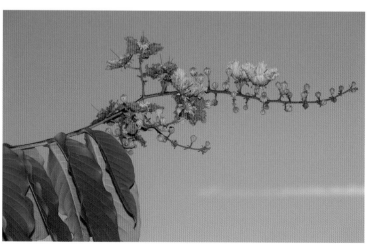

紫荆花叶子呈心形　　　　　　　　大叶紫薇的正叶和反叶呈现有序的排列

白描临摹的意义及要求

临摹是学习绘画的一种方法，有利于提高造型能力，学习他人的技法经验。要认清临摹是学习过程中必不可少的手段而不是目的，所以不能以临摹为满足。这样就有了它的积极意义。

临摹有利于继承民族绘画的优良传统，但不能生搬硬套和一味模仿，应把重点放在学习传统的观察方法、处理手法及写生方法上。要在生活中体验传统花鸟画的优点及特长，继承传统和借鉴他人的技法经验，但它决不可以代替创作，继承的目的是推陈出新。历史是不断发展的，我们应创造出新的艺术形式，用新的艺术语言来反映新时代的需要。

白描的临摹方法

临与摹是两种不同的含义。所谓临就是面对现成的作品把它照样画下来。摹就是"拷贝"，用薄纸覆盖在画作上，描摹它的笔迹，勾勒它的轮廓。临摹先要求认真"读画"，必须仔细、认真地分析、研究临本，了解花卉的造型、结构、表现技法、艺术处理手法等。经过一番细致的观察，对所临作品有了一定的理解后，方可动笔去画。临摹不只追求外形的相似，还应临出其精神。

南宋　赵孟坚　水仙图（局部）　　　　　　　　宋代　佚名　百花长卷（局部）

临摹白描的顺序，首先要选择优秀的白描作品。目前传统白描作品极少，比较理想的是赵孟坚的《水仙图》及宋人的《百花长卷》。

起稿分两种，临稿与摹稿。临稿时要注意部位准确，轮廓肯定，结构严谨。花、叶、梗的交接关系需交代清楚，切勿似是而非。定稿后再用薄的拷贝纸覆盖在稿纸上（如是摹稿就放在临本上），用墨线把轮廓拷贝下来，然后用正稿纸（熟宣或熟绢）蒙在拷贝稿上，勾成正稿。

勾正稿时，必须忠实于临本，根据临本的各种描法，研究其中、侧、回、藏锋的运用，线条起讫、运行、转折、顿挫、粗细、曲直等变化，墨色浓淡、枯润、干湿之间的区别，尽量做到与临本接近。要临出原作的精神往往要反复临习才能达到，因此不妨一稿多临。只有反复临摹，加深对原作精神的理解，才能把传统的技法学到手。

我们临画最常犯的毛病就是一拿到范本就急于动手，把范本上的线条一模一样地全部描下来，一点

一画都不放过，至于这些线条表现的是什么，为什么要这样表现就不作研究，没有理解其道理。这种依样画葫芦的临摹方法势必造成"谨毛而失貌"，从表面看似乎临得很准确，实际只达到了表面的形似，没有临出其精神；只画出了对象的轮廓，没有画出其灵魂。

临摹一定要忠实于临本的精神，要做到形神兼备。要通过理解，大胆落笔，抓住其主要的精神状态，少画一点一笔是无妨的。如对木本枝干的临摹，因表皮粗糙斑驳，线条组织处理变化多端，在临的时候理解枝干的生长结构极为重要，如干与枝的交接处、枝与叶的交接处等关键部位的结构，没有经过理解而是照着范本一笔笔地去描，其结果会与临本有较大的差距。理解后勾画出来，意到笔不到，效果也很好。不理解者则笔不到，意更不到，造成结构松散，形神俱失，"差之毫厘，谬以千里"也。

临摹可以根据不同情况、不同要求分别对待。开始时为了全面了解某一风格特点可以把整幅作品临下来，体会原作的精神。临过若干遍以后，如对作品某局部掌握得不够好，可做针对性的临摹或分解临摹，着重解决薄弱的环节。另外还可以采取背临的方式，不仅可以锻炼记忆力和理解力，还能进一步练习传统技法，起到巩固的作用。

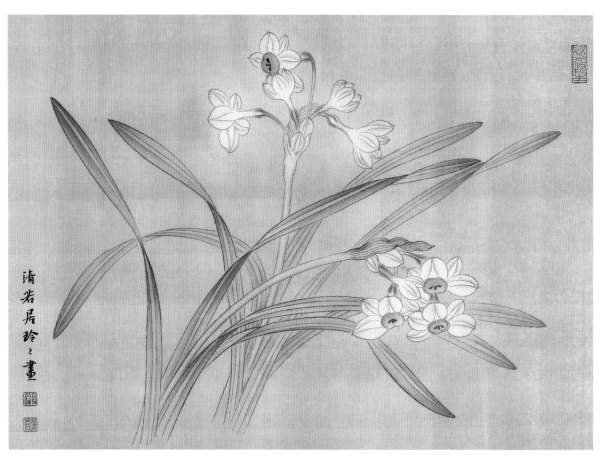

郑玲玲临　水仙

写生中的提炼加工

　　花卉写生切忌自然主义。虽然在初学阶段，必须忠实于对象，但并非见到什么就画什么，仍须艺术加工，把烦琐的东西删去，抓住其典型的、本质的东西，要懂得取舍、借变、移花接木的道理。

　　在花卉构图时，艺术加工是必不可少的，即使在写生一组或一朵花的过程中，同样存在着取舍、夸张、减弱等处理手法。在自然界生长的花卉，不可能都十全十美，不符合绘画表现的就不要入画。有的花基本上符合描绘的要求，但在某些局部上还不理想，这就要求作画者发挥主观能动作用，把不够美的部分加以艺术处理。如单瓣花包括桃花、李花、杏花、梅花等，都是很有规律的五瓣或六瓣小花，而且花瓣排列基本规则，同时由于花瓣受生长结构的限制，不允许增瓣或减瓣。在这种情况下，我们可以采取夸张的手法，有意识地把某些花瓣夸大，把某些花瓣缩小，瓣与瓣之间的距离也可做些调整，使花瓣产生大小、疏密的变化，达到形态多样且生动的艺术效果。复瓣花的花瓣很多，如菊花、牡丹等，其花瓣多的有上百片，写生时绝不可能全部表现出来，要抓住其中主要的、对花的形象及动态起决定作用的一些花瓣，再把可有可无的花瓣省略掉。清代方薰在《山静居画论》中写道："凡写花朵须大小为瓣。大小为瓣则花之偏侧俯仰之态俱出。""点花如荷、葵、牡丹、芍药、芙蓉、菊花、花头虽极工细，不宜一匀叠瓣，须要虚实偏反叠之。"这是古人画花得出的经验，描绘的花卉应比自然形态的花更典型、更简练、更完美，否则会导致公式化、概念化。

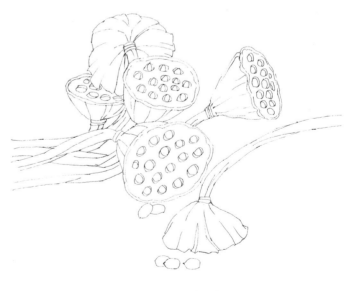

郑玲玲　莲蓬写生

白描花卉写生和临摹中必须注意的问题

选择对象

在写生时首先要选择形象。挑选花的形象，大体上可分为三个方面。

1. 花形必须是不规则的，即不能是三角形、菱形、梯形等。

2. 花的轮廓线曲折变化要大，要有节奏感。

3. 花瓣大小要悬殊，即组成花瓣的线条疏密关系要强。

叶子的形象可基本雷同，只要挑选与花相配合的转折、反侧的叶子即可。

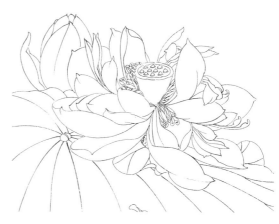

郑玲玲　荷花写生

注意透视

透视有两种不同的方法，西洋画写生采用焦点透视，而中国传统绘画创作是采用散点透视。在白描花卉写生时画一朵花或一片叶，必定要采用焦点透视来进行，在构图的安排中则可运用中国传统绘画的散点透视方法来处理。

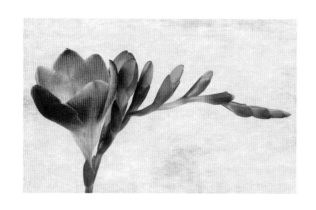
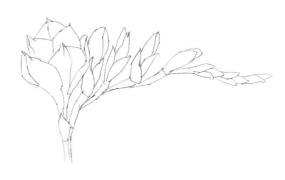

郑玲玲　粉香雪兰写生

注意花瓣聚心

无论何种花，是单瓣还是复瓣，其花瓣必定是从中心向外伸展，呈放射形，所以画时须特别注意。尤其是画外围边缘的花瓣，更应注意花瓣的根部是否连于花心。

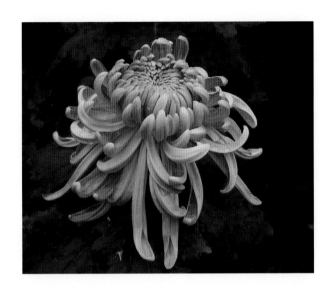
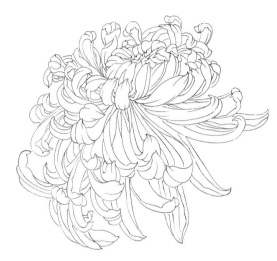

郑玲玲 菊花写生

注意花叶各部位之间的交接

写生要把对象画得结实，必须要注意关键部位，花的花萼与枝干、枝干与叶柄、叶柄与叶子的交接处是结构所在的关键部位，画时一定要仔细刻画，把来龙去脉交代清楚，切勿忽视。交接部位是实、繁、紧、密的重点部位，要仔细精心地描写刻画。

郑玲玲 茎与叶写生

注意花卉的神态

　　写生不应该满足于精确的形似，形似仅仅是外在的轮廓。写生的最高要求是通过精确的形表达出花的内在精神面貌。形的精确不等于精神所在，但精神一定是存在于精确的形象之中。清代邹一桂的《小山画谱》中提道："今以万物为师，以生机为运，见一花一萼，谛视而熟察之，以得其所以然，则韵致丰采，自然生动，而造物在我矣。"

　　一枝花是由花、枝、叶组成的整体，花卉动态的表现，要靠这三者相互联系、配合，才能将之表现得生动自然。因此，在写生时必须注意三者之间的呼应关系，抓住其能表达形象神态的本质特点。

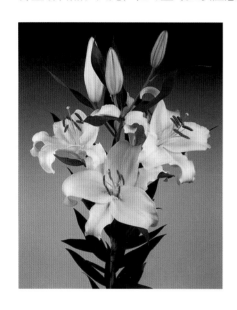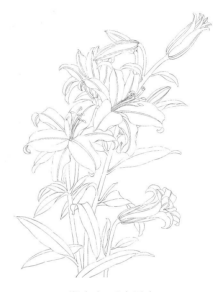

郑玲玲　百合写生

注意辅助线

　　在写生花和叶时，必要的时候可以加上辅助线，帮助表达花瓣、叶子的动势、卷曲、转折、起伏等关系。辅助线并非真的存在，要靠画者主观处理加工。加工时要注意花瓣的透视和前后的关系。辅助线加错的话，会影响花和叶的结构。辅助线只起到辅助的作用，写生完成后可以去掉。

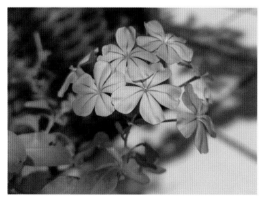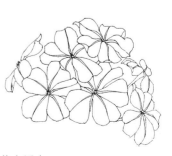

郑玲玲　花卉写生

注意花的朝向

　　写生花卉时，往往不易把花的动态、朝向画准确。花的动态是向左、右侧的，如不注意的话，就会把它画成朝天的，把动态画成了静态。其原因是没有注意第一片花瓣的倾斜度。只有准确地画好第一片花瓣，才能确保第二、第三片花瓣的准确度。线描写生是局部进行，花瓣是叠加上去的，后面花瓣的位置是以最初那片花瓣的位置为依据，因此在第一片花瓣下笔之前要特别注意它的倾斜角度及大小。

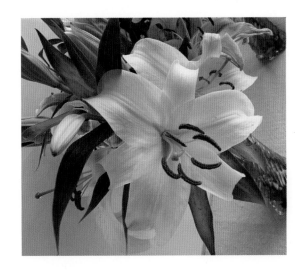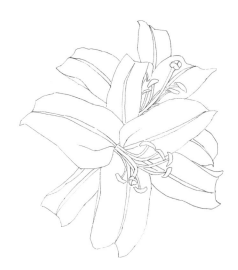

郑玲玲　百合写生

注意花的大小

　　花的写生应与对象等大，这样有利于把对象画准，而花本身的大小也是花的特征之一。

　　例如牡丹是大型花，从其花瓣生长结构来说与复瓣桃花类似，把牡丹花画得很小，很可能使人误认为是复瓣桃花。但有些花进行适当的放大及缩小也是允许的。像桃花、梅花、杏花、梨花、樱花之类的小花可适当放大，芭蕉、荷叶等相对缩小也是合乎情理的。在画展中展出的花鸟作品，花鸟画家通常是取与描绘的花卉等大的做法，这不仅能自然生动地再现客观对象，而且也符合人们的审美要求，给人一种亲切感。如果在一张很小的宣纸上画上整枝花，就会缩小花、叶、枝干的比例，作品就会显得失真，也不符合我们的欣赏习惯。所以，中国花鸟画家历来对花鸟对象画得多大多小都有着独特的讲究。

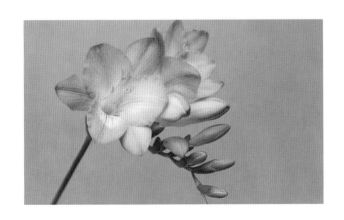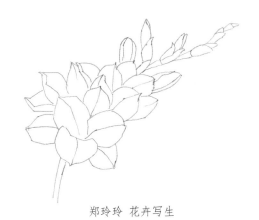

郑玲玲　花卉写生

花鸟画的构图

构图的意义及作用

　　花鸟画的构图是指作者根据客观事物的感受，通过主观构思，完美地处理好整个画面各部分关系的一种手法。简单地说，构图就是画面的结构处理。构图的过程也就是把构成整体的各个部分统一起来，使主题内容更生动、更充分、更完美，更具有艺术感染力。

　　构图在传统绘画中称为"章法""布局"，东晋的顾恺之在画论中称之为"置陈布势"，南齐的谢赫在"六法"中称之为"经营位置"。构图形式是一张作品的大效果，一望而知。作品能否被群众接受，能否吸引人，首要是大效果起作用。要把握住大效果并非易事，所以构图是绘画中的难点，它与笔墨技法有所不同。笔墨技法通过长时间的练习，可以熟能生巧，线条可以勾得流畅娴熟，笔墨的掌握可以灵活自如，可是构图不是多实践、掌握规律、熟能生巧就行，它还包含着作者各方面的修养。

　　构图是作者思想内容和艺术形式的有机结合，也是体现思想内容的一种手段，如不加重视，就不能充分显示作品的内容，必须"惨淡经营"（"惨淡经营"出于唐代杜甫的《丹青引赠曹将军霸》："先帝御马玉花骢，画工如山貌不同。是日牵来赤墀下，迥立阊阖生长风。诏谓将军拂绢素，意匠惨淡经营中。须臾九重真龙出，一洗万古凡马空。"惨淡指苦费心思，经营指筹划。惨淡经营指费尽心思辛辛苦苦地经营筹划，后指在困难的境况中艰苦地从事某种事业）才能达到预期效果。构图要来源于自然生活，自然生活中蕴藏着丰富多彩的构图，只要我们多加观察，就可从中发现新颖、奇特的构图形式，决非我们苦思冥想所能代替了。从生活中来的构图有旺盛的生命力。花卉构图的内容就是花花草草，比较单纯，所以构图相对来说容易处理，但也会给构图带来很大的局限性，容易千篇一律，千人一面。要突破老一套的形式，就必须深入生活，多看、多想、多画。同时要提高自己各方面的修养，学习与研究形式法则的处理，掌握其要领，悟出其道理。

构图的规律

　　中国传统绘画描绘生活的方法与西方绘画有极大的差别。

　　例如中国画造型上的"传神""骨法用笔"，构图上的"置陈布势"，色彩上的"随类赋彩"以及散点透视等，已形成独特的绘画体系，因此在构图上有它的特殊规律。构图的一般规律也可用一句话来概括，即"事物矛盾统一的规律"，为何这样说呢？因为构图是处理画面的一种艺术手法，它把各部分的形象在画面上组织起来，通过宾主、虚实、疏密、前后、远近等艺术处理，达到有机的统一。而宾主、疏密、虚实等都是相互矛盾的：有宾才有主，有虚才有实，没有疏就无所谓密，没有前就不存在后。只有充分利用这些矛盾，采取巧妙的手法，把画面上的这些矛盾成分达到对立统一，构图才算完成。

　　一幅画的构图少到一朵花、几片叶子，也存在构图处理的问题。矛盾的处理既要有变化，又要求统一。只统一而无变化，就容易显得呆板；有变化而无统一，这就显得杂乱无章。

构图要素

定气势
花卉构图，首先要安排整幅作品的气势，即布势。

定宾主
一幅作品，无论尺幅大小，内容繁简，首先要考虑主体的突出。主体是画面最主要的形象，宾体只是一个陪衬部分。

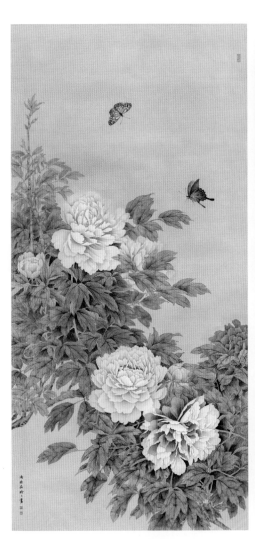

郑玲玲 富贵图

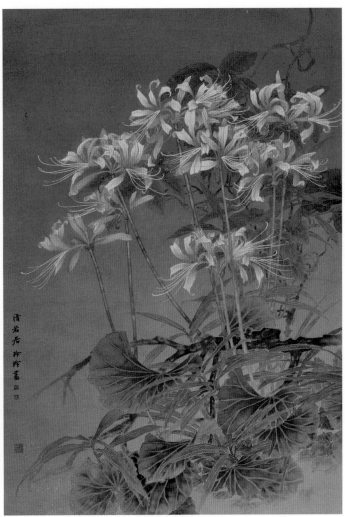

郑玲玲 月色

落幅位置

可以从"三七停起手式"入手。"三七停起手式"就是一张纸分成十等份，把十分之三或十分之七处作为重点，将主体部分放在三停或七停上，如右图中主花要突出，蝴蝶有顾盼。倘若是从纸外向内伸枝的构图，把纸边分成十等份，从三停或七停处向内伸枝，比较匀称，切忌不要对五出枝，上下或左右相等，不好布局。也不要从一停或九停入手，一边太多一边太少则太偏。更忌讳从角上入手成对角线，三线归一左右相等很是难看。无论什么样的格式，都可以用"三七停"来划分。

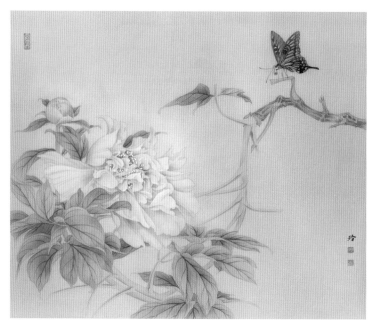

郑玲玲　牡丹蝴蝶

虚实相生

虚与实是相对的，有虚才有实，没有实也就没有虚。所谓"实"，是指形象轮廓比较清晰，刻画比较细致，表现比较充分，色彩比较浓艳的部分。所谓"虚"，是指形象比较模糊，色彩清淡，着色不多的部分，也可以虚到空，虚到白，虚到无。

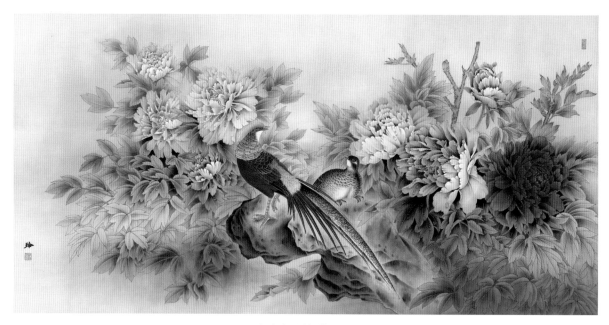

郑玲玲　祥辉锦羽图

聚散疏密

疏密在花卉构图中非常重要。一般理解为少就是疏，多就是密，每个画面都要有疏密、聚散，要安排得体。聚与散、疏与密是两个对立面，需要应用得当，方能平衡稳定，达到统一美观。聚密与散疏二者不可太悬殊。在整个画面中疏密是相对的，不可太绝对。聚密是由于多层次而形成，不能聚得过分紧密，出枝也不可太零散，过分强调就要走极端了。一幅画中只要做到疏密相间、层次分明就行了。

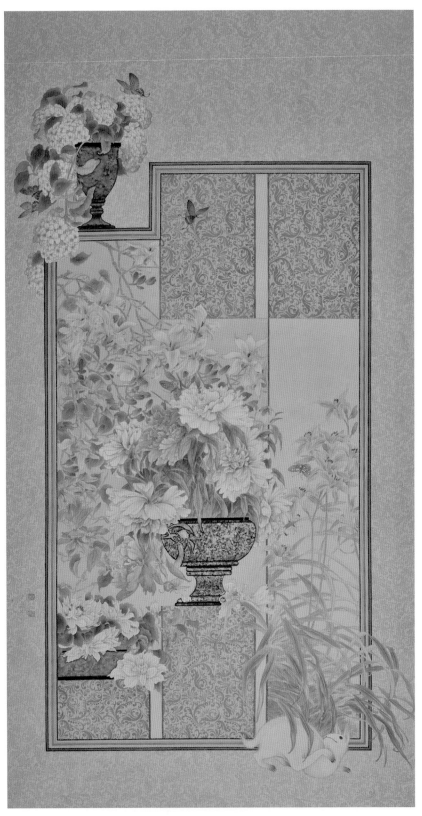

郑玲玲 我的花园之一

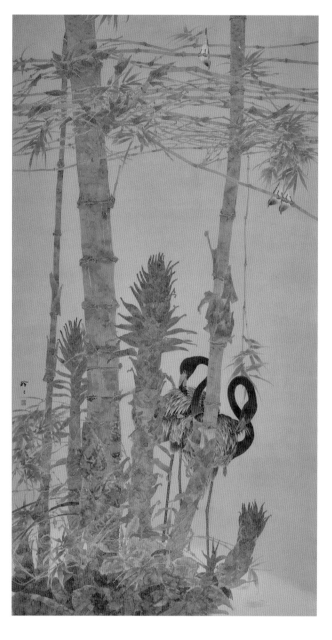

穿插

绘画构图不能生搬硬凑，要经过艺术的加工，通过穿插的手法把形象和内容处理得当，主体突出，虚实相生，疏密适度，达到比自然对象更集中、更概括、更典型、更完美、更富有艺术性的效果。

题款钤印

中国绘画的一大特点是集诗、书、画、印于一体，因此题款及印章在作品中的位置非常重要，要经过慎重考虑和推敲。

郑玲玲 翠乡朱羽

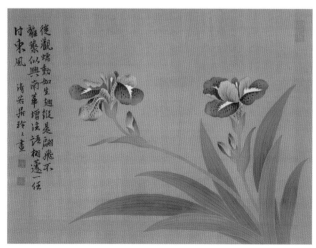

郑玲玲临 燕尾兰

呼应开合

　　作品中物与物之间，不管是上下、前后、左右都要相互照应，相互联系。画中有两枝以上的花放在一起，不能各不相干，要顾盼生情，相互呼应，方能生动活泼。"开"是展开，"合"是收拢，无论画幅大小，都要有开合之势。画面开合灵活多变，有画内开合与画内开画外合，有整株花之间的开合，有大枝之间的开合，还有一枝一叶间小的开合。如画两三枝花，就不能平行，要使这两三枝花穿插得当，有开有合，相互呼应，才是一幅比较完整的构图。开合有主有次，有主有辅，主次分明，整体才不会乱。

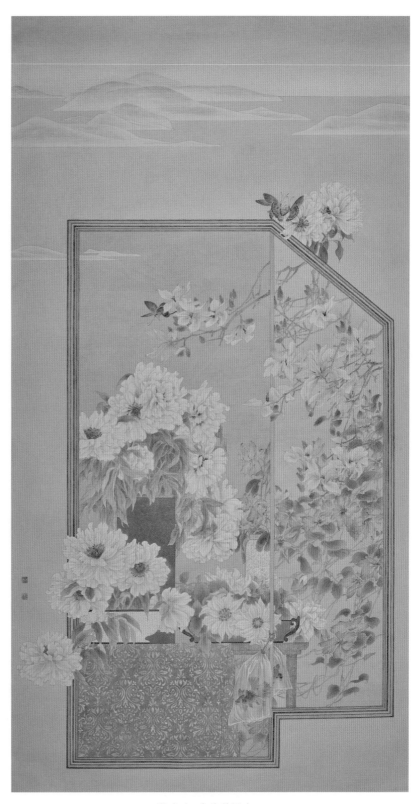

郑玲玲　我的花园之二

均衡稳定

　　一幅作品是否能摆得平稳，这就涉及到均衡问题。均衡不等于平均。一棵草或一枝花生存在自然界，久经风雨而不歪不倒，需具备下列四条，即欲左先右，欲右先左，欲上先下，欲下先上。在折枝构图里也同样需要注意此四条自然生长的规律，如向左的折枝多时，一定要有向右的枝相衬才不会倒伏，则向左的枝是主，向右的枝是辅。欲上先下就是以向上的枝为主，向下的枝为辅，主从得体方能均衡稳定。即使只画一个方向，也要将矛盾双方互相对立、互相依赖的关系画出来。

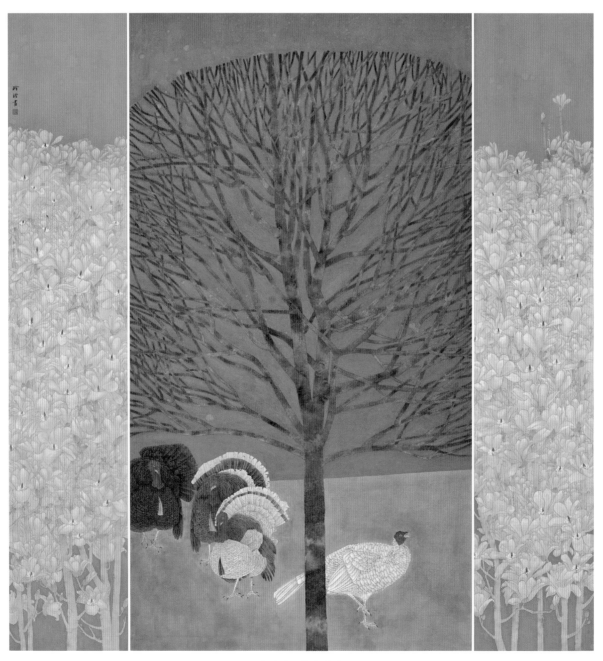

郑玲玲　寻寻觅觅

曲直粗细

曲直粗细是两个对立面，如果画木本花卉，枝干较多，必须有粗细的变化和曲直的区别才好看。在一幅画中有了线条的曲直粗细、苍老光润的变化，既符合实际的自然形态，又具备了艺术效果。画里应用粗细曲直要符合自然，不可随意造作，任意弯转，有失形神。

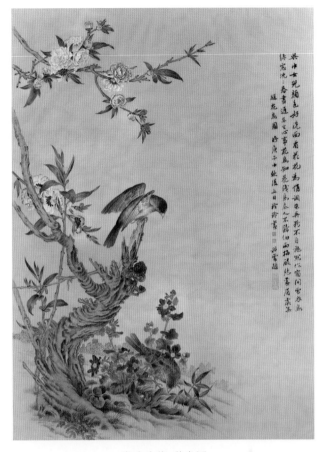

郑玲玲临 花鸟图

圆缺参差

所画花朵在画中切忌形成规则的几何形体，既要统一又要有变化。要选择朝气蓬勃、欣欣向荣、生命力极强的花，这样的花头变化较多，不要选择那种残缺落瓣的花。所画花朵太圆没有变化不美，缺口太多则又不丰满，最好有初开、盛开的花，还有若干含苞待放的花蕾，这样的花朵既丰富多彩，花序也有圆缺参差的变化。

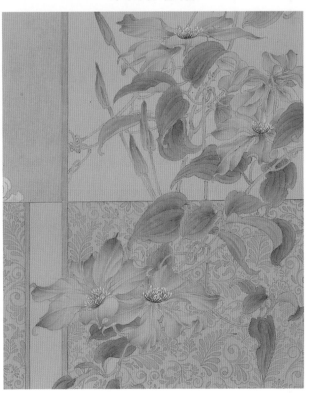

郑玲玲 我的花园（局部）

构图要完整

一幅完整的画应当像一出戏，有序幕，有高潮，有尾声，它们有节奏地联系在一起，引导观众去欣赏。不论立幅、横幅、手卷、扇面，要完成一幅构图，除具备以上所讲的各种条件外，还要注意完整性。一张画要突出主题最精彩的部分，倘无头无尾地平铺直叙，不加剪裁地如实画出，则不是一张完美的构图。

空白

一张画除了所画部分，余下的就是空白，空白也是画的重要组成部分，不可忽视。"空白之中要有画"，如花与花呼应之中的空白，就不只是白纸，空白之处被花的精神所占领，这就是空白的重要性。倘若构图不当，空白越大就显得越空。总之，构图要进行一番精心的剪裁和布局，要尊重现实生活，不可违反客观规律。"纵有化裁，不离规矩"，构图要得法，应力求做到"多不厌满，少不嫌稀，大势既定，一花一叶亦有章法"。

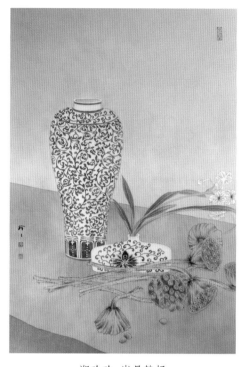

郑玲玲　岁月静好

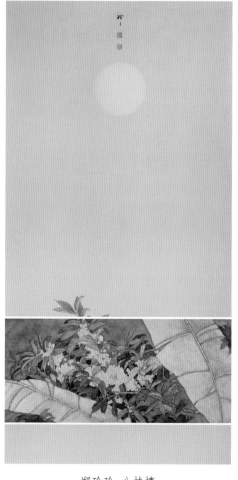

郑玲玲　八桂情

构图需要注意的问题

花卉构图的基本形式

上升式。画面的物象由下往上生长，这种花卉比较多，这样的形式也比较常见。

下垂式。画面的物象由上往下伸展，有左上向右下伸的，也有右上向左下伸的，如紫藤、吊兰、凌霄花等。

展开式。这种形式表现木本花较多，可同时上升或下垂。这样就可在这三种基本形式中衍生出多种形式，因此花卉构图绝不是形式单调乏味的，可根据不同的对象自由搭配，切勿受形式所限。

无论何种形式的构图，其出枝的位置都不能安排在四个角和四边的中央部位，这样较为呆板，影响视觉效果。

 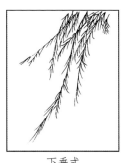 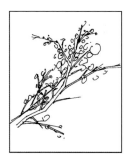

上升式　　　　　　　下垂式　　　　　　　展开式

花头位置禁忌

要聚散分明。只表现两朵花时，花的安排不要呈"吕"字形，即二朵花上下相叠，并与画幅边线相平行，两朵花面对面或背向背也不适宜。画三朵花，不要呈"品"字形，即三朵花等距离，形成等边三角形，这就失去了疏密关系。

吕字　　　　　　　　面对面　　　　　　　向背

品字　　　　　三角形二边与画幅平行　　　　等腰三角形

构图禁忌

　　"三点一线""半边一角""居中平行"等都是构图中的禁忌。一定要多画才能体会构图规律中的一些辩证关系。要养成对构图进行写生、思考、分析的习惯，即一边写生，一边根据构图的规律进行处理。只有坚持长期的艺术实践，深入到生活中去，对千姿百态的生动对象精细观察分析，发现美，才能提高对客观物象的表现能力、造型能力，构图才能有生命力。

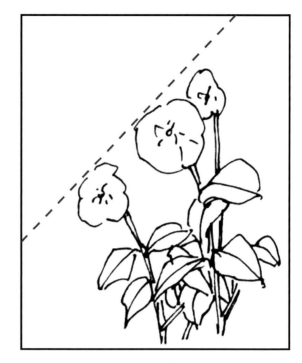

三点一线

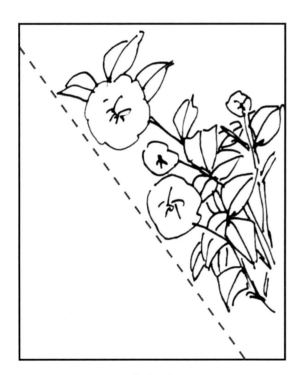

半边一角

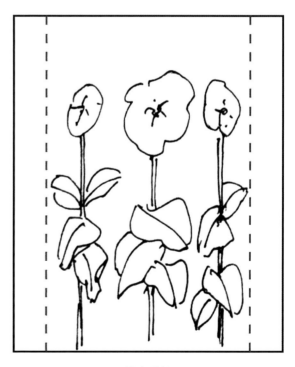

居中平行

如何出枝

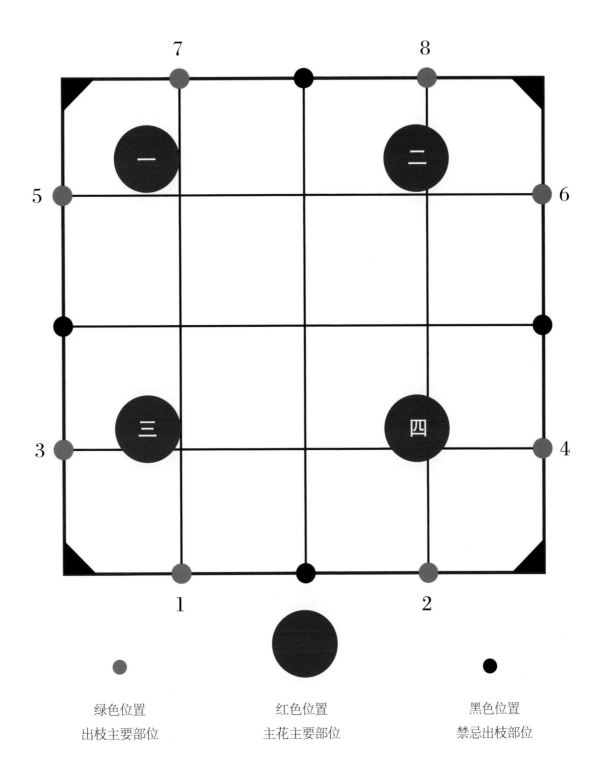

绿色位置
出枝主要部位

红色位置
主花主要部位

黑色位置
禁忌出枝部位

◤◥　左上三角形、右上三角形是禁忌出枝部位。

◣◢　左下三角形、右下三角形是禁忌出枝部位。

上升式

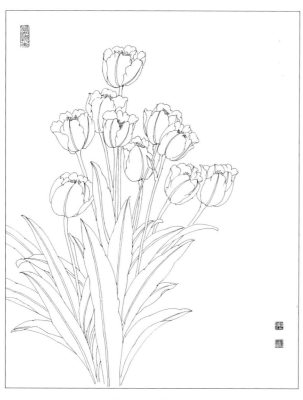

上升式（1位出枝）

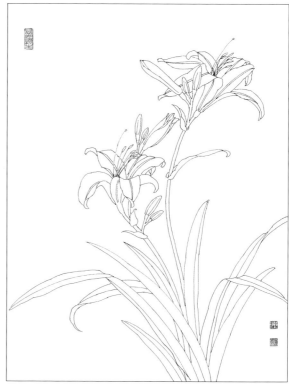

上升式（2位出枝）

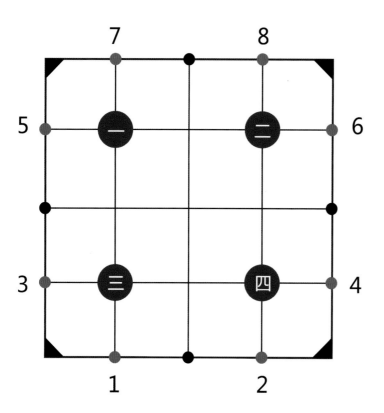

展开式

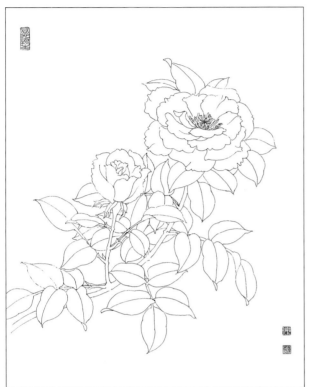

展开式（3位出枝）

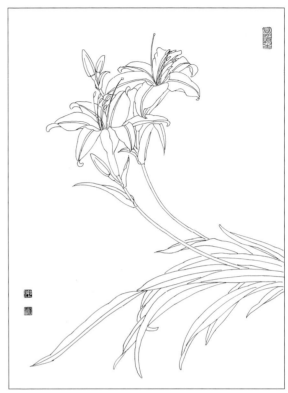

展开式（4位出枝）

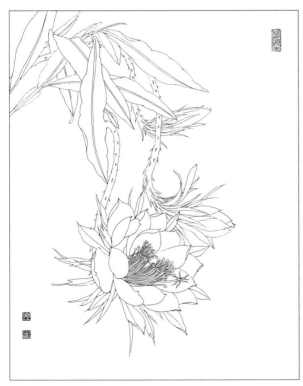

展开式（5位出枝）

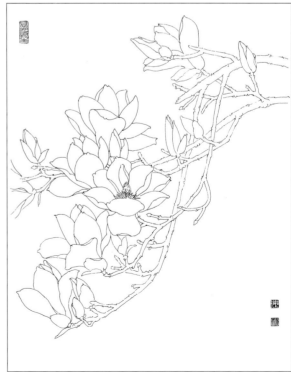

展开式（6位出枝）

下垂式

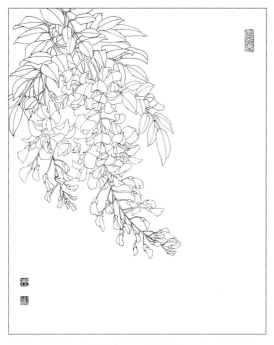

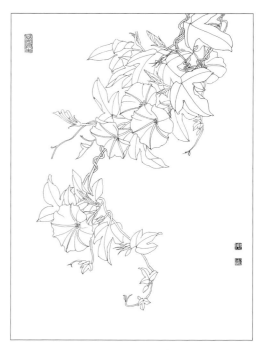

下垂式（7位出枝）

下垂式（8位出枝）

结合式

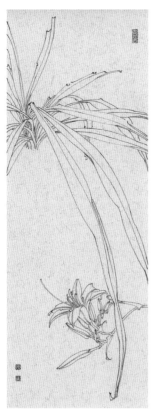

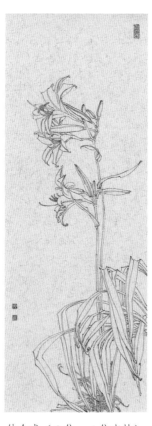

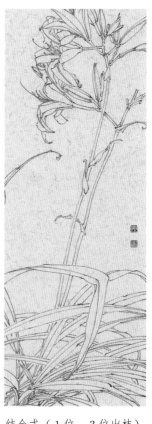

结合式（4位、5位出枝）

结合式（2位、4位出枝）

结合式（1位、3位出枝）

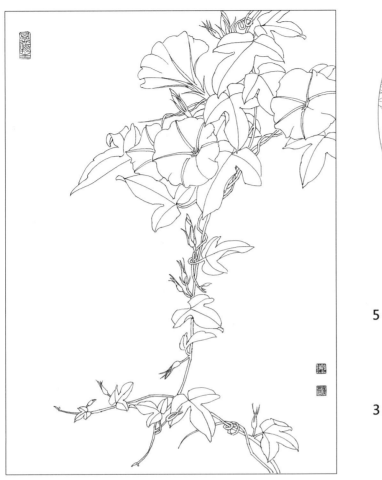

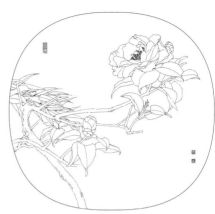

结合式（1位、3位、5位出枝）

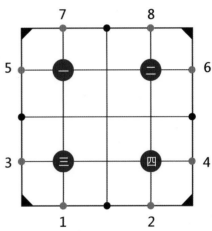

结合式（2位、6位、8位出枝）

出枝禁忌

　　枝干的安排，气势要足，体态要完美、生动、自然。干长枝短会显得笨拙、呆板，干短枝长才显得灵动、优美。在转折时需要结构明确，不要含糊不清，似曲行蛇迹。枝的交叉要避免平行及对称，无论出几枝，枝的长短要参差不齐，不可枝头对齐。

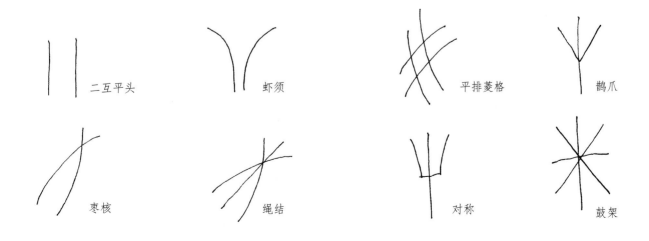

从素材到写生稿

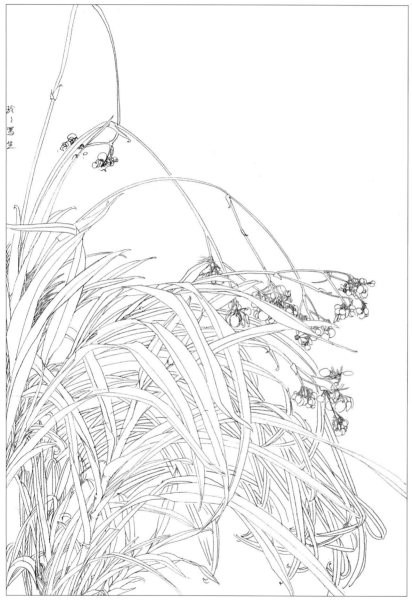

郑玲玲 写生示范之一

本图采用1位、3位结合式出枝（两位结合出枝）。

图中的叶子穿插有序，前面的叶子画得比较大，后面穿插细小的叶子，形成一个大小、前后的对比。左下角密，右上角留白，就有了疏密的对比。后面垂下来的叶茎起到了彼此呼应的效果。

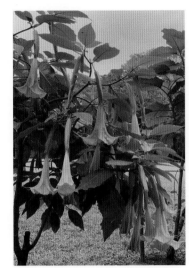

郑玲玲　写生示范之二

　　本图采用5位、7位结合式出枝（两位结合出枝）。

　　图中根据写生对象的形态特征，采用下垂式构图。花头采用两组布局，右边花头较多，左边较少。叶子也是一样，突出大片的叶子，和小片的叶子有一个对比的关系。

郑玲玲　写生示范之三

本图采用2位上升式构图。

　　图中叶子画得比较大，花头比较小，就有了疏密的对比。注意右上角空白型和左下角空白型的大小对比。上升式构图的对象一般都是生机勃勃，有向上的生长感。

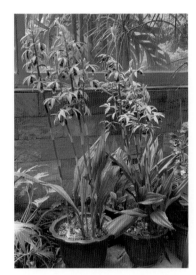

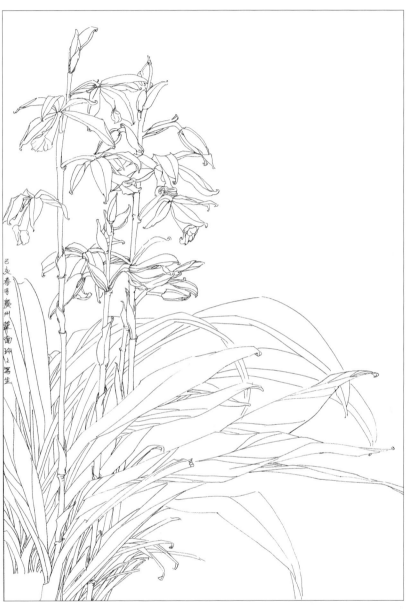

郑玲玲　写生示范之四

本图采用 1 位上升式构图。

这张构图中叶子向右延展，兰花花茎画得比较长，在画面上就产生了视觉的延伸感，有无限向上突破的感觉。叶子画得大，就是面，花茎画得长，就是线，花头较小，就是点，整幅画面就有了点、线、面的合理布局。

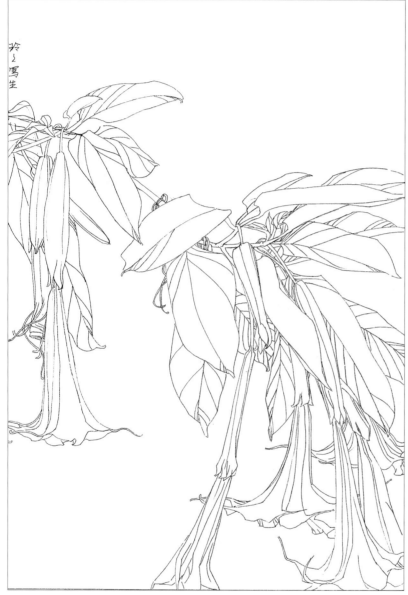

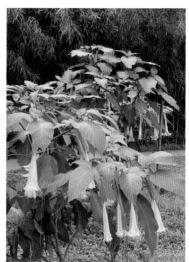

郑玲玲　写生示范之五

　　本图采用 5 位出枝。

　　图中根据写生对象的特征，叶片大，花头下垂，分成了两组花头。前面部分是主体，花头和叶子就画得密，后面为辅，花头和叶子就画得疏。画面整体节奏是向右延展。整幅画主次分明，结构清晰，造型优美。

郑玲玲　写生示范之六

　　本图采用 1 位上升式构图。

　　图中根据写生对象的形态特征，点、线、面非常清晰，花头是点，花茎是线，叶子是面，在写生过程中我们要加强这种对比关系。密的地方让它更加密，花茎可以加长，画面才能生动、优美、有节奏，视觉上才有向上的延伸感。

从写生稿到白描（以百合为例）

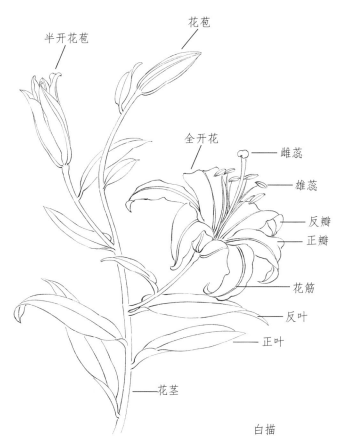

半开花苞

花苞

全开花

雌蕊

雄蕊

反瓣

正瓣

花筋

反叶

正叶

花茎

白描

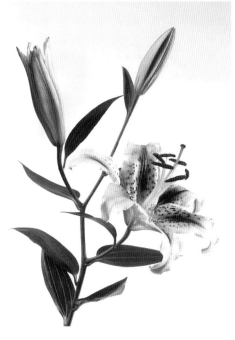

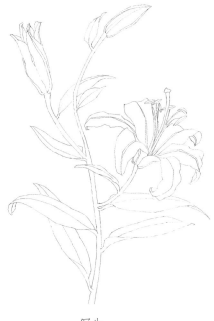

写生

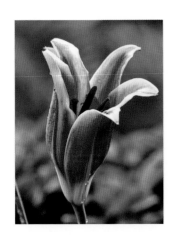
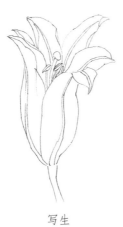

写生

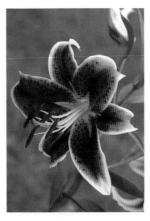
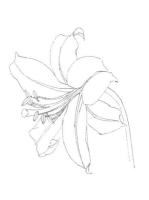

写生

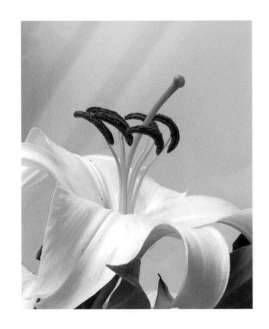

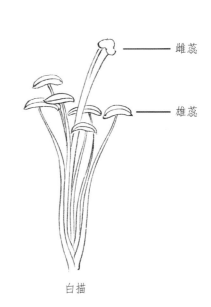

雌蕊

雄蕊

写生　　　　　　　白描

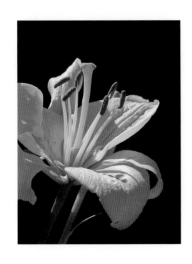

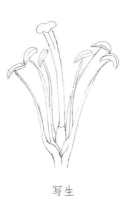

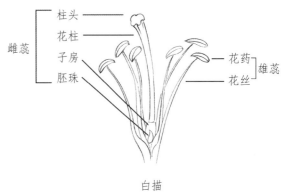

雌蕊 { 柱头 —— 花柱 子房 胚珠 }

花药 花丝 } 雄蕊

写生　　　　　　　白描

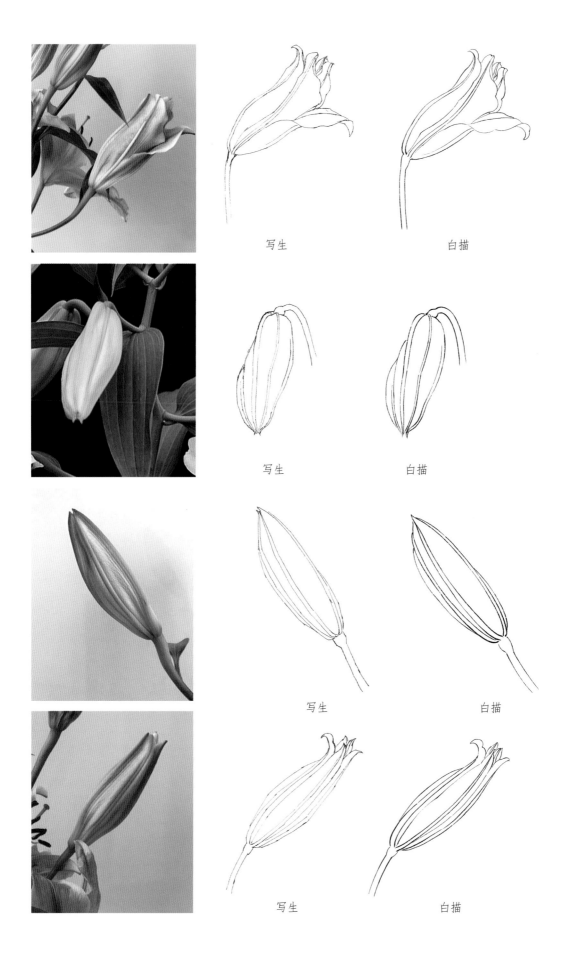

写生　　　　　白描

写生　　　　　白描

写生　　　　　白描

写生　　　　　白描

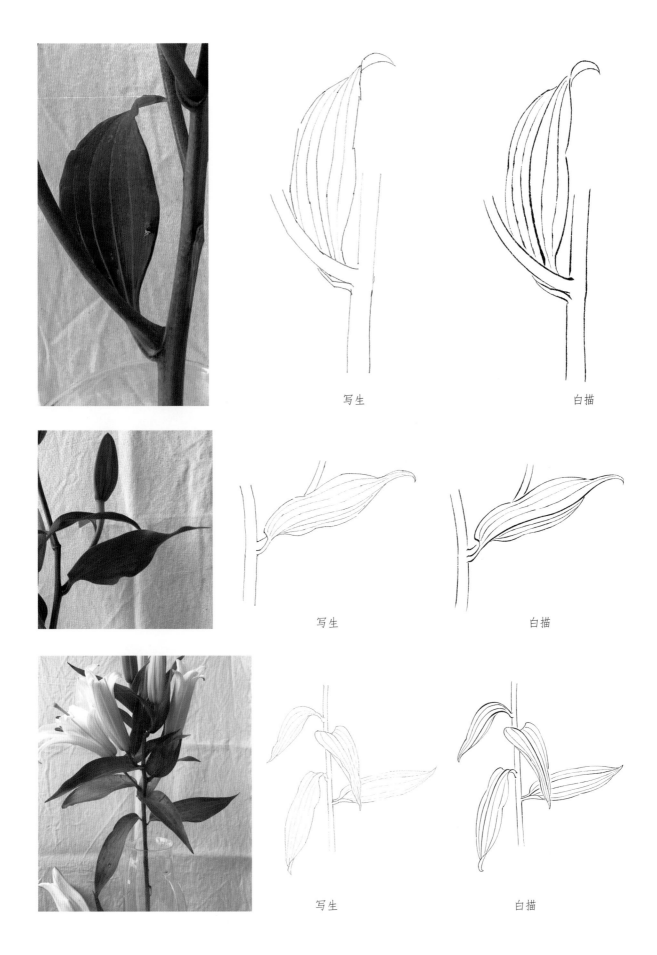

写生　　　　　　　　　　　白描

写生　　　　　　　　　　　白描

写生　　　　　　　　　　　白描

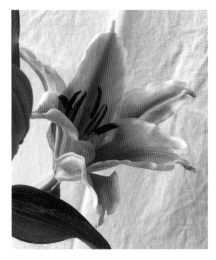

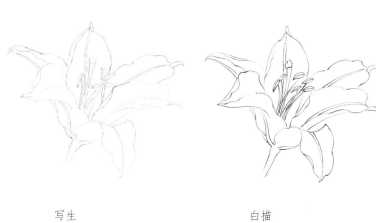

写生　　　　　　　　　　　白描

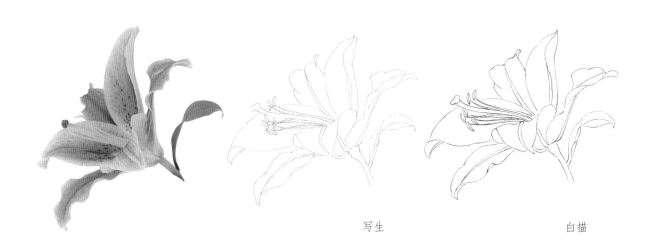

写生　　　　　　　　　　　白描

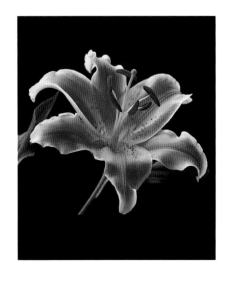

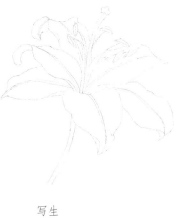

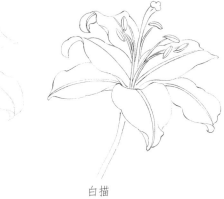

写生　　　　　　　　　　　白描

作品范例

百合花

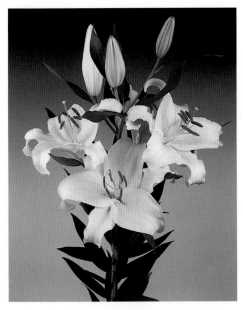

作为素材的图片要能看得清楚细节。在写生之前，要把写生对象的各个角度都拍摄下来。

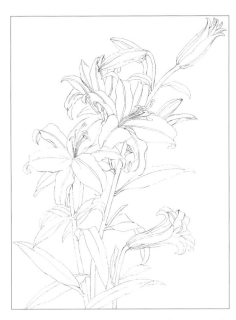

构图时先用铅笔打一个草稿，把大致的位置确定下来。再继续完善草稿，把花和叶的结构、细节明确地画出来。

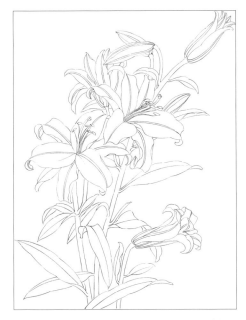

在勾勒白描稿的过程中，可以做一些细微的调整。

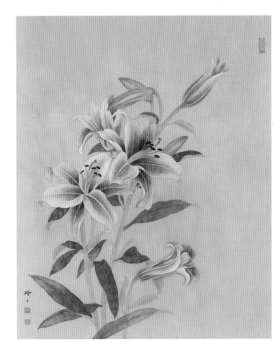

完成彩稿。

粉色牡丹

作为素材的图片要能看得清楚细节。在写生之前，要把写生对象的各个角度都拍摄下来。

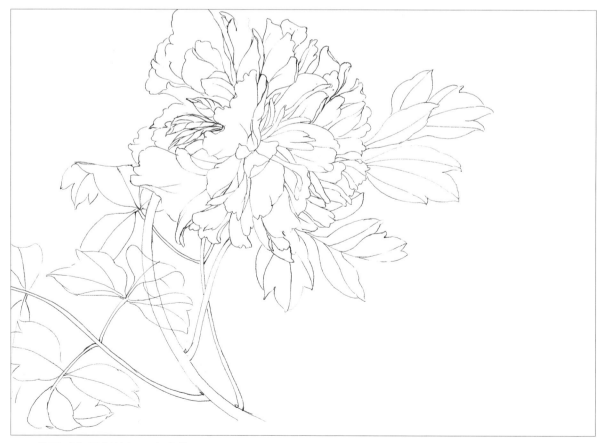

构图时先用铅笔打一个小稿。

完善小稿。把花、叶的结构和其他细节明确地画出来。

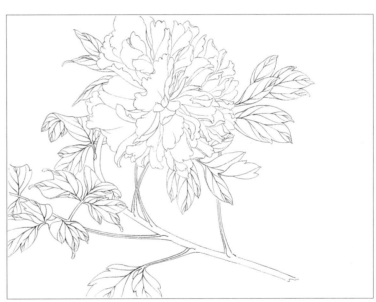

在勾勒白描稿的过程中，可以做一些细微的调整。

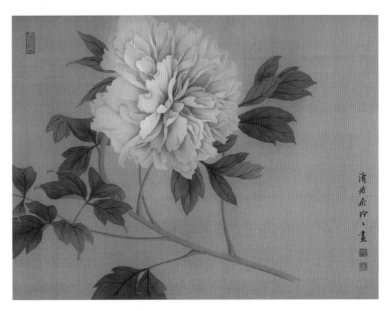

完成彩稿。

红色牡丹

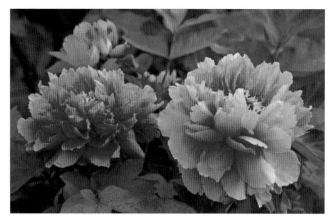 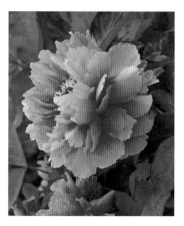

作为素材的图片要能看得清楚细节。在写生之前，要把写生对象的各个角度都拍摄下来。

根据我们的画面需求，可以调整花头的角度。

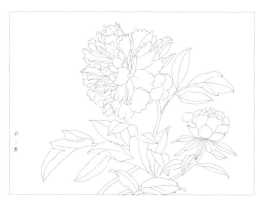 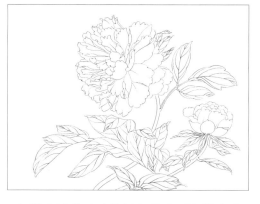

完善小稿。把花、叶的结构和其他细节明确地画出来。

勾勒白描稿时叶脉及细节也要勾勒出来。在勾勒的过程中，可以做一些细微的调整。

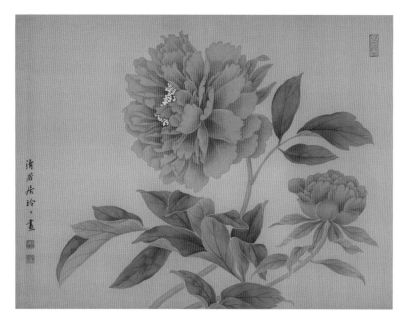

完成彩稿。

紫藤

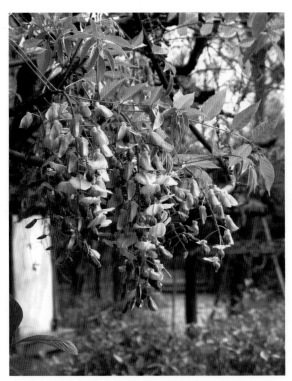

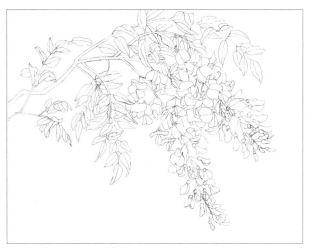

先用铅笔画出小稿,把花和叶的结构大概画出来。

作为选素材的图片要能看得清楚细节。在写生之前,要把写生对象的各个角度都拍摄下来,再选择需要的角度进行写生,了解其生长结构后,可以随意地添加花头和叶子。

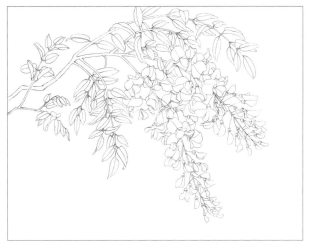

在勾勒白描稿的过程中,可以做一些细微的调整。

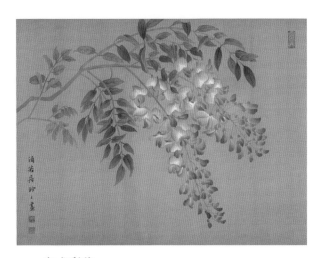

完成彩稿。

秋葵

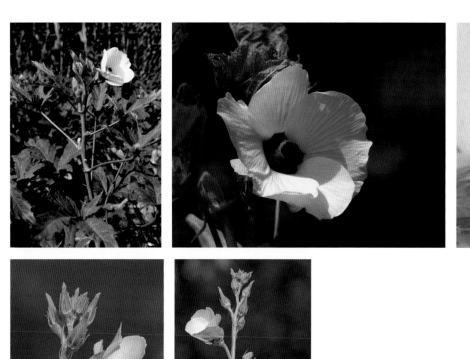

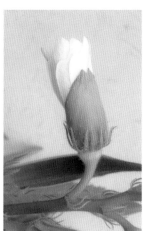

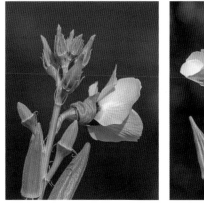

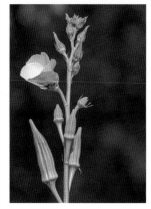

　　作为素材的图片要能看得清楚细节。在写生之前，要把写生对象的各个角度都拍摄下来，再选择需要的角度进行写生，了解其生长结构后，可以随意地添加花头和叶子。

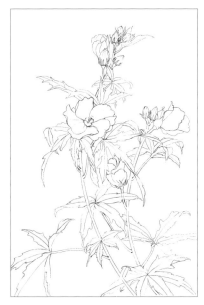

用铅笔完善小稿，把花和叶的结构大概画出来。

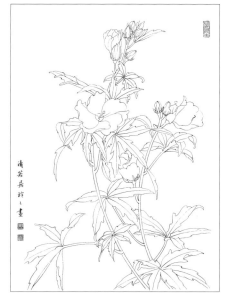

勾勒白描稿时叶脉及细节也要勾勒出来。在勾勒的过程中，可以做一些细微的调整。

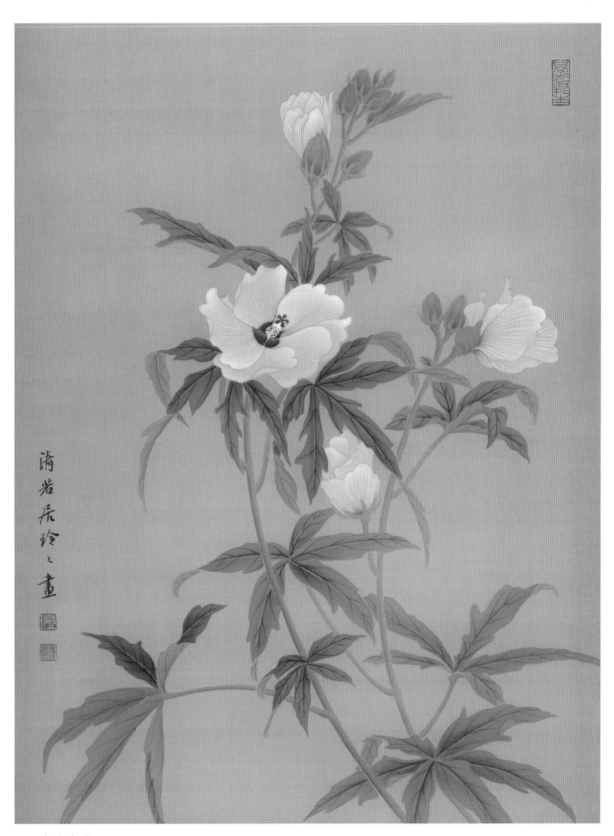

完成彩稿。

萱花

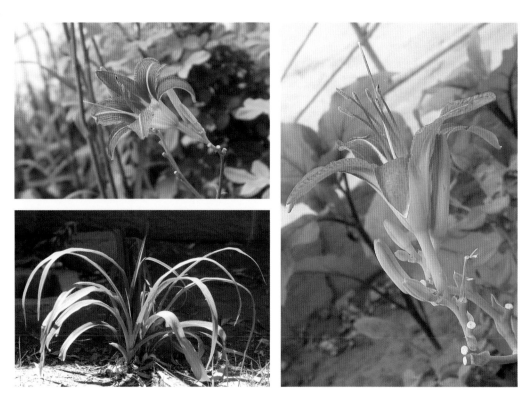

作为素材的图片要能看得清楚细节。在写生之前，要把写生对象的各个角度都拍摄下来，再选择需要的角度进行写生，了解其生长结构后，可以随意地添加花头和叶子。

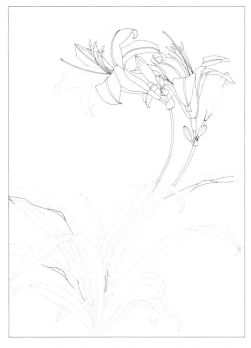

先用铅笔画出小稿，把花和叶的结构大概画出来。

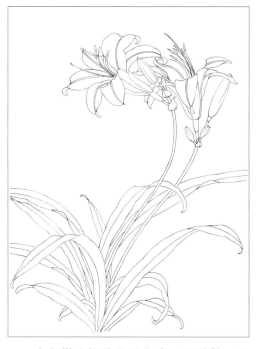

在勾勒白描稿的过程中，可以做一些细微的调整。

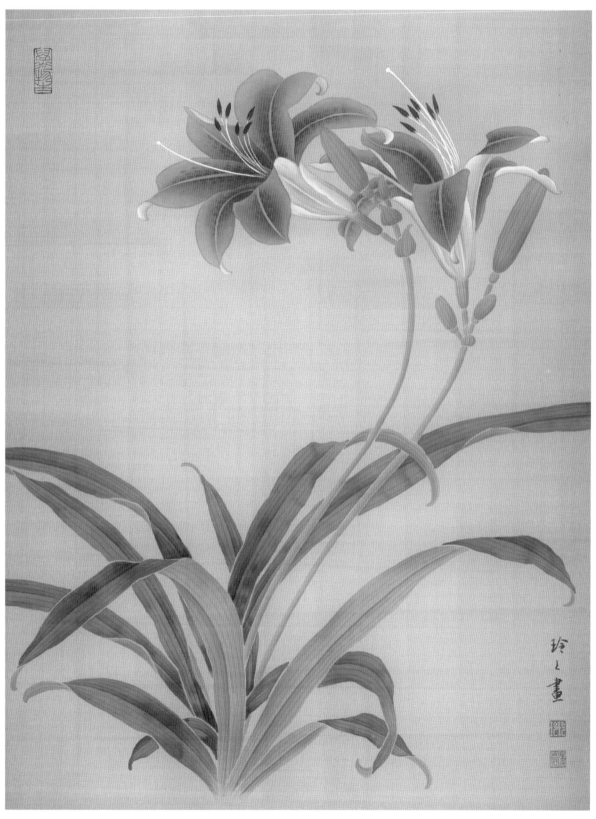

完成彩稿。

花瓶百合

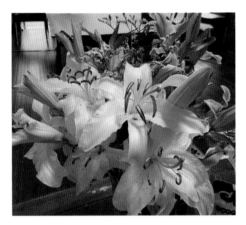 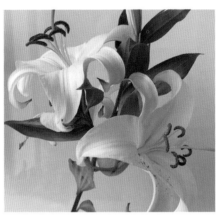

作为素材的图片要能看得清楚细节。在写生之前，要把写生对象的各个角度都拍摄下来。如完成一张花卉作品，首先要把整个画面的大概造型和效果摆出来。

局部的一些花头造型，要单独布置和拍摄出来，这样能更加清晰地描绘对象。

花瓶的素材，可以借鉴原有的花瓶图案，然后进行修改和调整。

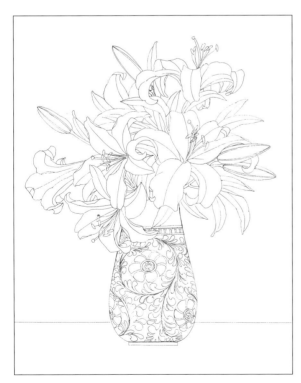 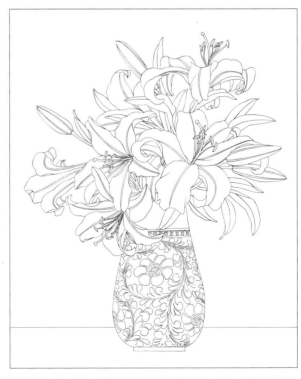

构图时先用铅笔打一个小稿，然后完善小稿，把花、叶的结构和其他细节明确地画出来。

在勾勒白描稿的过程中，把细节勾勒出来。

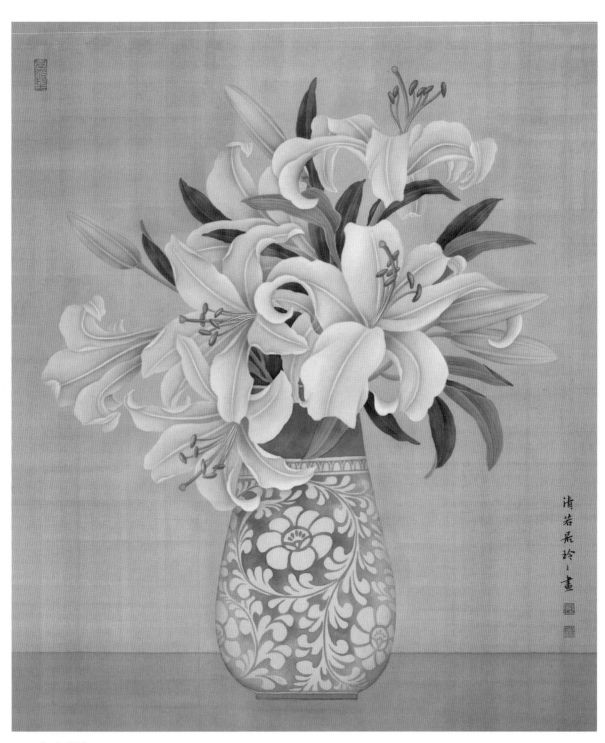

完成彩稿。

回眸静思

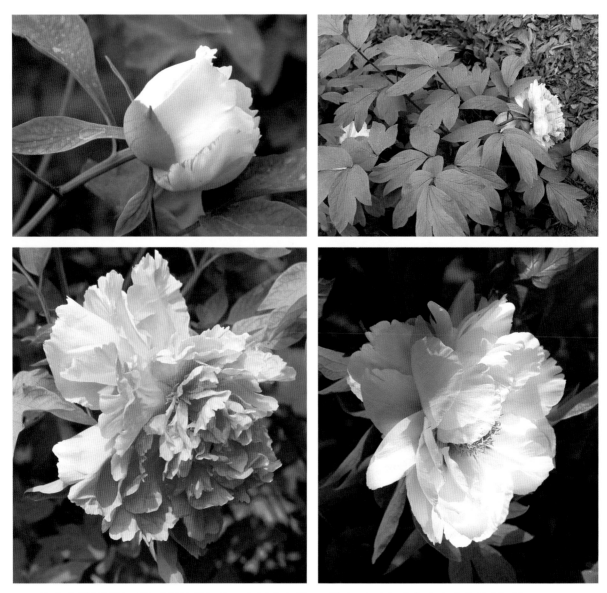

作为素材的图片要能看得清楚细节。在写生之前，要把写生对象的各个角度都拍摄下来。

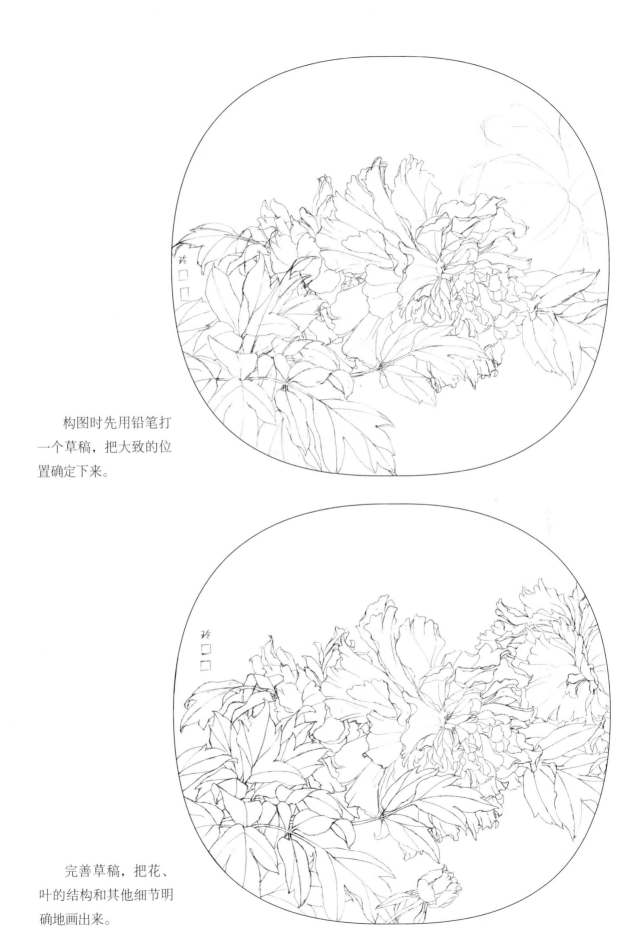

构图时先用铅笔打一个草稿，把大致的位置确定下来。

完善草稿，把花、叶的结构和其他细节明确地画出来。

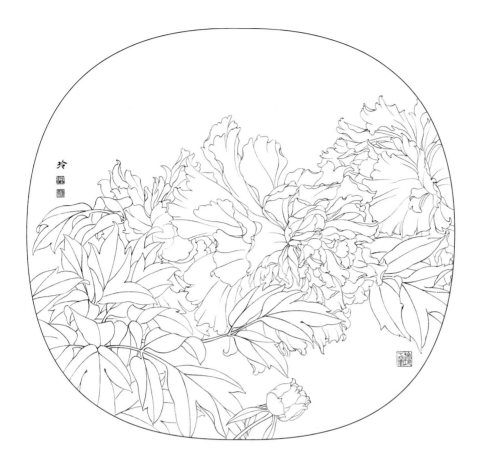

勾勒出白描稿。

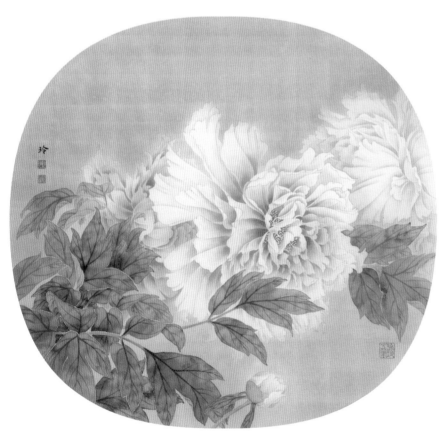

完成彩稿。